服裝打版講座

蔡月仙 編著

新形象出版事業有限公司

序

作者簡介

蔡月仙

台北市民國三十七年生
省立北二女中分校畢
經歷 /
民國五十七年服裝公司打版師。
民國五十八年成立設計打版工作室。
民國六十年設立靜宜服裝學苑。
民國七十年代理國內廠商設計打版。
民國七十五年台北劍潭海外青年聘講師。

現任：靜宜縫紉補習班、設立人、講師。
著作：服裝打版講座：
地址：台北市士林區中正路305巷8號3樓
電話：(02) 2881-4658

人要衣裝，衣服和每個人日常生活息息相關要做好看、又好穿的衣服實在不簡單，要打好的版子做細的手功、師資最重要，三十年前都是訂做店，師傅訓練出來工很細，現在都是加工，講求快速工較粗，服裝是跟著時代在進步，我們卻在歐美、日國家之後，目前家政大學、家職都採用日本教學課程，教法不實際、經驗少或坊間的裁剪書籍都翻譯日本、製圖複雜看不懂，筆者從24歲開始設立補習班，歷經27年教學經驗，把所學的從新研究、翻新、改進，用最快的計算公式方法，讓讀者易學、易懂，要寫出真正的原理，有根據、有理論在教學中了解衣服變化，原型多畫，熟能生巧，自然就不會忘記。

要編寫一本好的書，要有深厚的製圖打版經驗，經驗是經過不斷的改進，精益求精，累積出來的成果更具備，要有耐心、恆心、愛心和毅力，雖然一路辛苦，但心血付出的成就值得欣慰。

打版教學是一門大學問，目前國內教學倚賴日本，自己要研究編寫一本教材實在不簡單，但是教材不改進師資不能提升，教學永遠停頓，學生就不會進步，有的畢業不能學以致用，造成教育損失，學生就業困難，等畢業重新再學雖然不遲，但是浪費三、四年的時間實在太可惜。

在此呼籲教育界可聘請補習班優秀的教師，專業打版課程，使在學的學生得到好的技能培育出好的師資，教導下一代的學生，提升教育水準，使人才不致於斷層，讓我們在國際服裝界能站一席之地，不致於在歐、美、日之後。

筆者寫這本書是我多年的心願，在於啟發讀者要有興趣、有耐心，學技能不是短時間，是靠時間累積成果，學得一技之長，終身受用，在此書出版之際，以十二萬分虔誠的心盼業界專家多多指教，與讀者共勉之。

蔡月仙

基本認識

從古代到現代衣服變化很大，古代衣服寬鬆沒有線條，現代人衣服講究布料、樣式、合身，變化較大要懂得穿好看的衣服，要適合個人的體型，一件好看的衣服不見得每個人穿都漂亮，個子矮的不能穿太長太複雜，顯得沈重。體型胖的人衣服要做到蓋腹部，最好不要穿連身洋裝，會顯得腰特別粗，可以加外套遮蓋，看起來感覺更好看。

一件衣服開始設計好樣子，先製圖打版再裁剪縫製，這過程密不可分，做個打版師對衣服的裁剪和縫製要精，做得較順手，所以三者合為一。

設計的衣服要了解切什麼線條、合身、寬鬆、加的鬆份不一樣做好品味就不一樣，也要合乎流行的趨勢，像今汗流行露背合身上衣、兩件式短裙。打版也要看布料，有的有彈性不加鬆份，穿起來較貼身才好看，做個打版師要懂得變化、感覺、感應快，因為每家公司走的路線不一樣，所以要適合公司的品味。

現在打版人才較少，現代人缺乏耐心，學技能要有興趣有耐心，要花心血才能獲得，天下沒有不勞而穫的。只要肯努力學，人定勝天，事在人為，一定會成功的。

製圖打版縫製工具

單位換算

1碼＝3呎
1呎＝12吋
1吋＝8分

角尺解說

角尺有兩面一面是英吋實際
尺寸較長一邊24吋，較短一
邊14吋。

另外一面上面有刻度短一邊
有（1/16、1/8、1/4、1/2）
長的一邊有（1/12、1/6、
1/3、2/3）就是打版時用公
式帶入快速除法不用計算省
時。

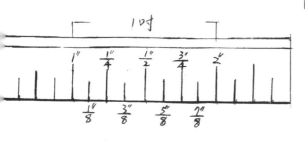

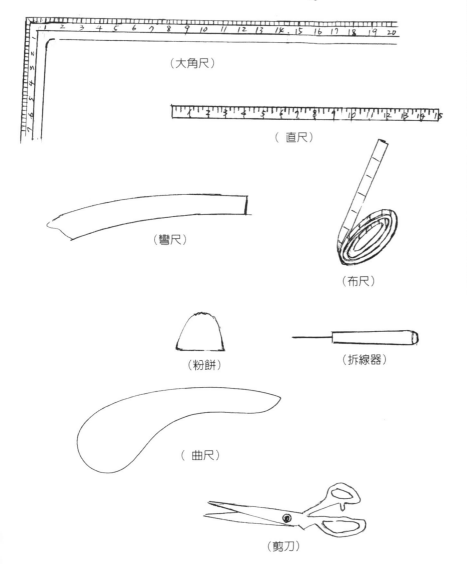

（大角尺）

（直尺）

（彎尺）

（布尺）

（粉餅）

（拆線器）

（曲尺）

（剪刀）

製圖的記號

 平分線

 布紋方向

 斜布紋

直角記號

 縮細褶記號

 鬆緊帶記號

 連接記號

 重疊記號

 連接記號

 雙向記號

 單向褶
褶向外

製圖代號

肩　寬	SW	胸　寬	FW	臀　圍	H		
背　長	BL	胸　圍	B	衣　長	L		
前　長	FL	乳尖點	BP	袖　圈	AH		
背　寬	BW	腰　圍	W	上臂圍	BC		

重點說明

各種衣服寬鬆份解說

(量合身)

衣服名稱 量身名稱	洋 裝	襯 衫	落肩襯衫	單穿上衣 (有腰)	有腰身西裝 寬型西裝	大 衣	男西裝
(SW)肩寬	假定肩15"	肩加1吋	肩加1吋	肩加1/2	肩加1吋	肩加1 1/2吋	假定肩17" 肩加1吋
(B)胸圍	無袖加2吋 有袖加3吋	加6"~8"	加6"~10"	加5吋	有腰加6吋 寬型加8吋	有腰加8吋 寬型加10吋	加6"~8"
(W)腰圍	加2吋			加4吋	有腰加5吋	有腰加6吋	
(H)臀圍	加2吋	加4"~5"	加5吋	加3吋	加4吋	加6吋	加6吋
(AH)袖圈	無袖(胸圍一半) 有袖(胸加鬆份一半)	胸圍加鬆份一半 (可減少1/2)	量前後身片袖圈	胸圍加鬆份一半 (可減少1/2)	胸圍加鬆份一半 (寬型袖圈多加1")	胸圍加鬆份一半 大袖圈量身片袖圈	胸圍加鬆份一半
(BC)上臂圍	量上手臂實加3吋	加5"~6"	短袖加6吋 長袖加7"吋	加3 1/2吋	有腰加4吋 寬型加5吋	加5"~6"吋 大袖圈加8~9吋	加6吋

重點說明　1.肩寬、胸寬、背寬量合身西裝外套各加大1吋。

2.胸圍量合身西裝外套加6吋鬆份。

3.上臂圍量合身西裝外套加4吋鬆份。

4.西裝外套胸圍加鬆份的一半是袖圈。

加工製圖分段尺寸表

尺寸分段編號 量身名稱		8號		9號(S)		10號		11號(M)		12號		13號(L)		14號		15號(XL)		16號	
肩寬	(西裝)	14 1/2"	西裝 15 1/2"	14 1/2"	西裝 15 1/2"	14 3/4"	西裝 15 3/4"	14 3/4"	西裝 15 3/4"	15"	西裝 16"	15"	西裝 16"	15 1/4"	西裝 16 1/4"	15 1/4"	西裝 16 1/4"	15 1/2"	西裝 16 1/2"
背長–前長		14 1/2"–15 1/2"		14 1/2"–15 1/2"		14 3/4"–15 3/4"		14 3/4"–15 3/4"		15"–16"		15"–16"		15 1/4"–16 1/4"		15 1/4"–16 1/4"		15 1/2"–16 1/2"	
背寬	(西裝)	131/2"	西裝 141/2"	13 1/2"	西裝 14 1/2"	13 3/4"	西裝 14 3/4"	13 3/4"	西裝 14 3/4"	14"	西裝 15"	14"	西裝 15"	14 1/4"	西裝 15 1/4"	14 1/4"	西裝 15 1/4"	14 1/2"	西裝 15 1/2"
胸寬	(西裝)	13"	西裝 14"	13"	西裝 14"	13 1/4"	西裝 14 1/4"	13 1/4"	西裝 14 1/2"	13 1/4"	西裝 14 1/2"	13 1/2"	西裝 14 3/4"	13 3/4"	西裝 14 1/2"	14"	西裝 15"		
胸圍 (B)	(西裝)	32"	西裝 38"	33"	西裝 39"	34"	西裝 40"	35"	西裝 41"	36"	西裝 42"	37"	西裝 43"	38"	西裝 44"	39"	西裝 45"	40"	西裝 46"
乳上長		9"		9 1/4"		9 1/2"		9 3/4"		10"		10 1/2"		10 1/2"		10 3/4"		11"	
乳間		6"		6 1/4"		6 1/2"		6 3/4"		7"		7 1/4"		7 1/2"		7 3/4"		8"	
上臂圍 (BC)	(西裝)	10"	西裝 14"	10 1/4"	西裝 14 1/4"	10 1/2"	西裝 14 1/2"	10 3/4"	西裝 14 3/4"	11"	西裝 15"	11 1/4"	西裝 15 1/4"	11 1/2"	西裝 15 1/2"	12"	西裝 16"	11 1/2"	西裝 16 1/2"
袖圈 (AH)	(西裝)	西裝外套 19"		西裝外套 19 1/2"		西裝外套 20"		西裝外套 20 1/2"		西裝外套 21"		西裝外套 21 1/2"		西裝外套 22"		西裝外套 22 1/2"		西裝外套 23"	
腰圍(W)		24"		25"		26"		27"		28"		29"		30"		31"		32"	
臀圍(H)		34"		35"		36"		37"		38"		38"		39"		40"		41"	
股上長		9 1/2"		9 3/4"		10"		10 1/4"		10 1/2"		10 1/2"		10 3/4"		10 3/4"		11"	
領圍		14"		14 1/4"		14 1/2"		14 3/4"		15"		15 1/4"		15 1/2"		15 3/4"		16"	

量身法

肩寬：
從左肩骨點經後頸點量到右肩骨點。

背長：
從後頸點量到後中腰的位置。

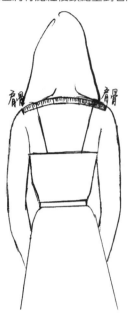

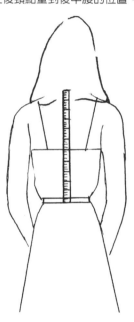

背寬：
在後背骨的位置從左腋點量到右腋點。

前長：
從肩頸點量經乳尖點到腰的長度。

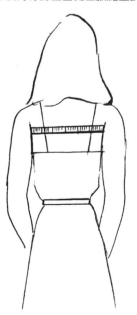

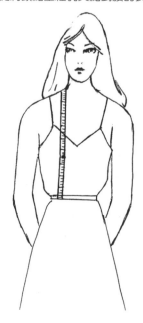

胸寬：
從左腋點量至右腋點。

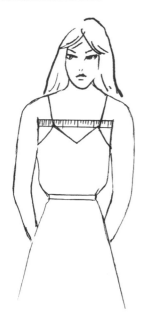

胸圍：
從腋下經乳尖點水平繞一圈。

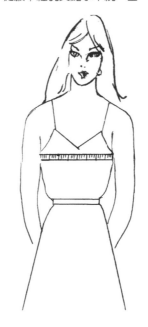

乳上長：
從前頸肩點量至乳尖點。

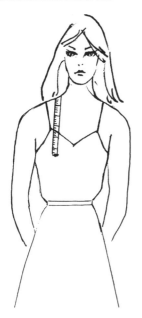

乳間：
從左乳尖點量至右乳尖點的長度。

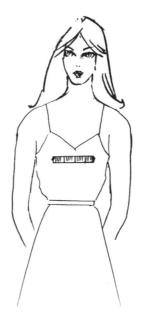

腰圍：
在腰帶的位置繞一圈。

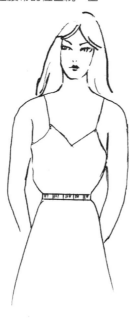

臀圍：
在臀部最高處繞一圈。

腹圍：
腰下4″腹圍較突出繞一圈。

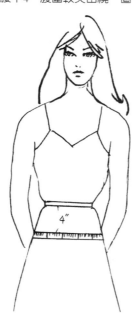

上臂圍：
肩骨下6″上手臂最粗的位置繞一圈。

肘長：
從肩骨點量至手肘彎曲點。

袖圈：
從肩點經腋下一圈量合身。

袖長：
從肩點經肘點到手根長度。

袖口：
在手腕處繞一圈量合身。

頭圍：
從前頸經上耳至後頸突出處繞一圈。

頸圍：
從肩頸點經後頸點繞一圈。

腰長：
從後中心腰點量至臀圍最高處。

裙長：
從前腰線量至所需位置的長度。

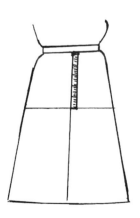

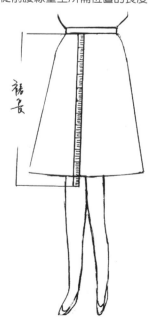

裙長

褲長：
量脥邊從腰量到腳外踝點的長度。

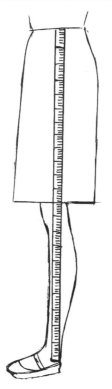

股上長：
量脥邊從腰量到椅子上面。

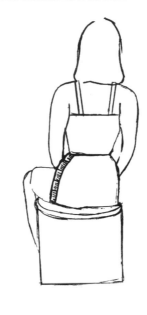

兩片直裙

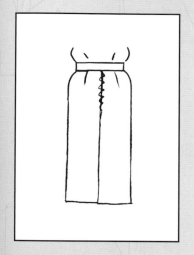

假設尺寸

腰圍25″（W）
臀圍35″（H）
裙長20″（L）

重點說明

1.腰長是依據個子的高矮來決定尺寸長短，從後中心量至臀圍最高處就是腰長，一般大人用7 1/2個子高點用8″，小孩子照個子高矮量多少。

2.畫直裙，要先取長度腰線臀圍線下擺線三條，然後畫臀圍量合身加1吋（鬆份）除4、畫腰線把腰圍除4、再加1吋腰打褶份。

3.�邊腰上3/4畫弧度再畫胷邊的彎度，最後畫腰打褶份後片就完成了。

畫兩片直裙後片順序

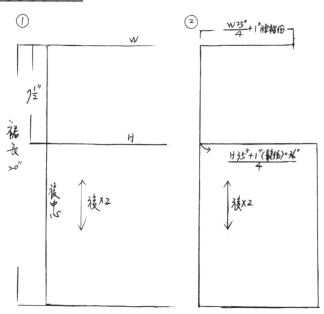

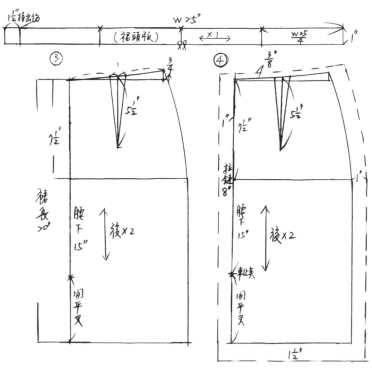

重點說明

1. 前片因腹部微凸，所以前中心上3/8″腰打褶份畫凹的照體型畫較貼身。

2. 一般標準體型腰圍和臀圍差10吋，有的腰圍和臀圍差8吋比10吋少，腹圍較大的在脥邊腰處上1/2″、腰下4″，腹圍線要量合身加1吋鬆份再加腰打褶份1/4，腰脥邊彎尺從1/2處經過腹圍畫弧度垂直至下擺，這樣臀圍會有點鬆，腹部才合身。

兩片直裙

兩片直裙前片順序

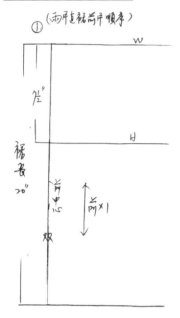

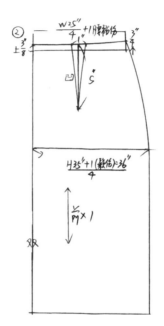

假設尺寸

腰圍27″(W)
臀圍35″(H)
腹圍34″(MH)
裙長20″(L)

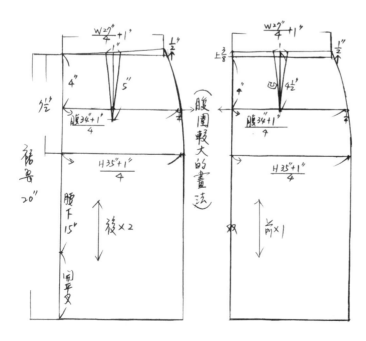

重點說明

1. 一般標準體型腰圍和臀圍差10″以上可用兩支腰褶，才不致使脥邊弧度太彎不順。

2. 高腰貼邊要把腰褶車好再取同型貼邊2″寬、再留縫份3/8″。

3. 高腰窄裙下擺照這樣長度最多入1″比1″少3/4、1/2″亦可不能入太多，弧度太彎走路不方便，假如是做長裙可入多點1 1/2″。

兩片高腰窄裙

假設尺寸

腰圍25″
臀圍35″
裙長20″

（取貼邊要把腰打褶去掉）

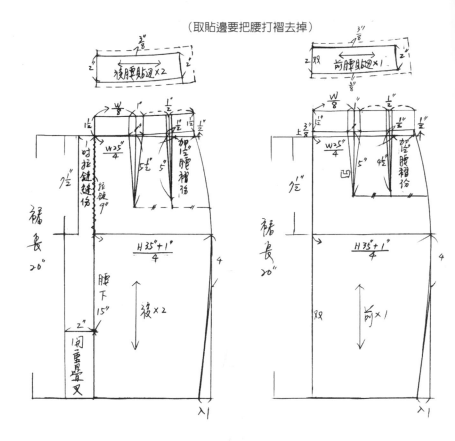

重點說明

1. 重疊A姿裙重疊部分取前中心多W25/8重疊，要重疊到脇邊腰也可以。

2. A姿裙脇邊臀圍線下5″出3/4畫下擺斜度，斜度最多3/4″，太多下擺斜出去不順比3/4″少1/2″、1/4″。

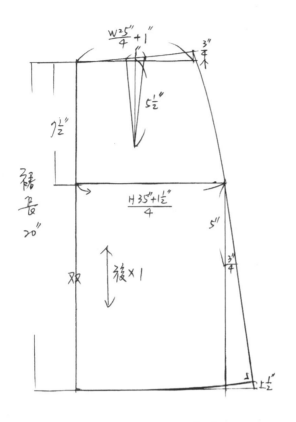

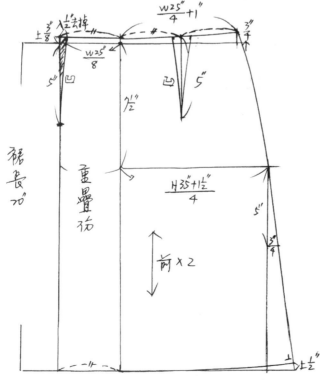

重疊A姿裙

假設尺寸

腰圍25″（W）
臀圍35″（H）
裙長20″（L）

單向打褶Ａ姿裙

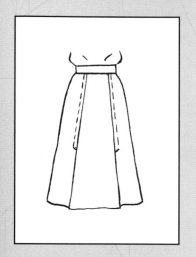

假設尺寸

腰圍25"（W）
臀圍35"（H）
裙長20"（L）

重點說明

1.單向褶Ａ姿裙把Ａ姿腰褶切展位置剪開展開4″，單向褶腰有1″打褶份車褶時去掉。

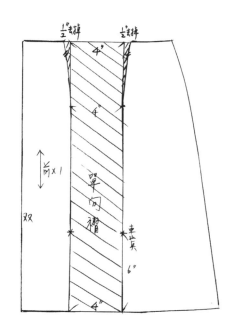

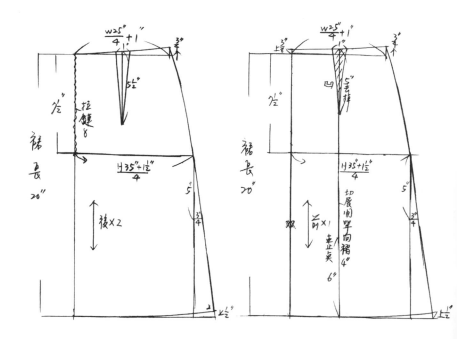

重點說明

1. 雙向褶 A 姿裙把 A 姿腰褶切展位置剪開展開8"，雙向褶腰有1" 打褶份車褶時去掉。

2. 前中心多4" 一個雙向褶旁邊2個前片共3個雙向褶車到臀部止點下面是活褶。

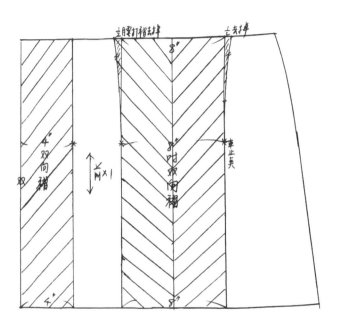

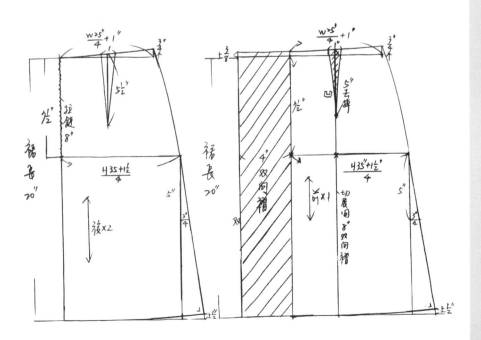

雙向打褶 A 姿裙

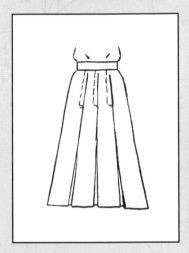

假設尺寸

腰圍25"（W）
臀圍35"（H）
裙長20"（L）

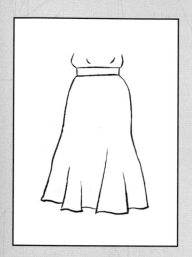

A 姿裙變化半斜裙

假設尺寸

腰圍25″(W)
臀圍35″(H)
裙長20″(L)

重點說明

1. 半斜裙是 A 姿裙腰褶取4吋，去掉切展下擺的變化。

2. 腰打褶取4″腹部位置合身下擺自然展開有波浪，腰褶也可用5″腰褶長短就是下擺寬度的大小。

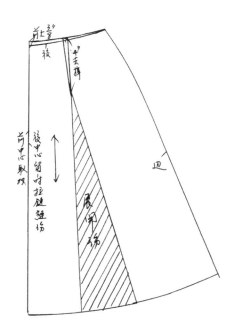

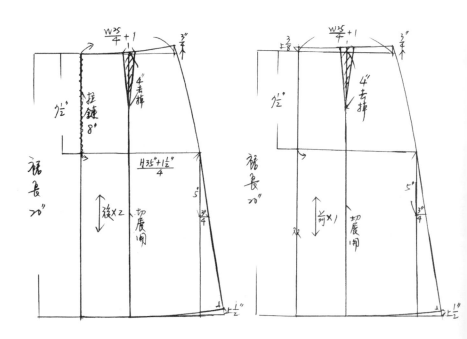

重點說明

1.四片斜裙和半斜裙版子一樣,只是擺布不一樣,四片斜裙把脇邊擺直布前後中心斜布。

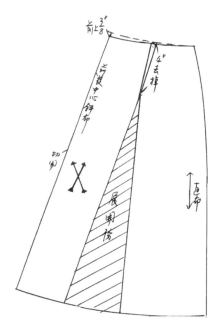

四片斜裙

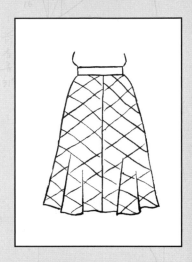

假設尺寸

腰圍25"(W)
臀圍35"(H)
裙長20"(L)

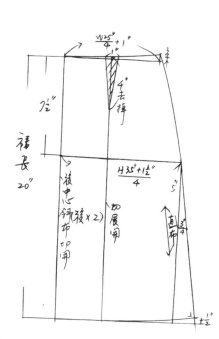

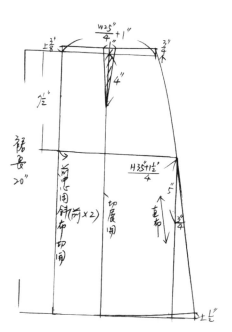

八片魚尾裙

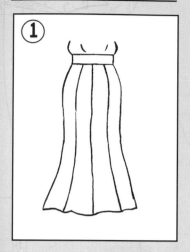

八片裙

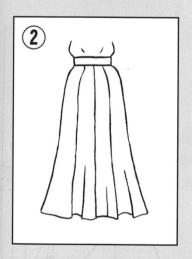

假設尺寸

腰圍25″（W）
臀圍35″（H）
裙長30″（L）

重點說明

1.八片魚尾裙腰到臀部合身腰下18″ 在膝上展開5 1/2魚尾。

2.八片裙腰到臀畫弧度從臀畫到下擺最寬可做120″ 布不夠可做100″ 左右這樣下擺波浪好看。

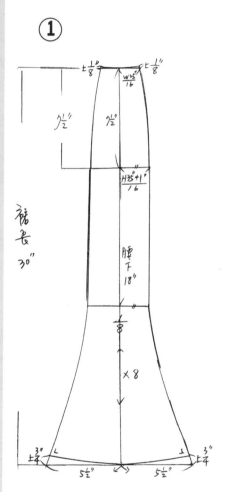

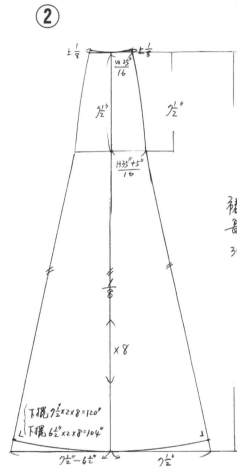

重點說明

六片裙和八片裙從腰經腹圍延長到下擺。假如下擺要大點可做到120吋，布不夠也可以做到100吋左右，這樣下擺波浪較好看。

1.高腰八片裙

ａ.平面八片裙

ｂ.雙向褶八片裙

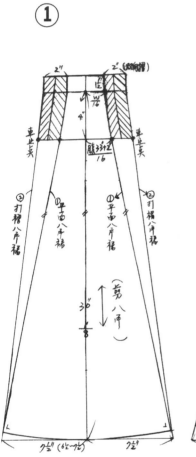

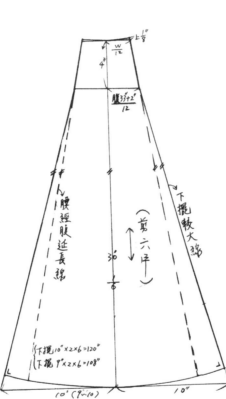

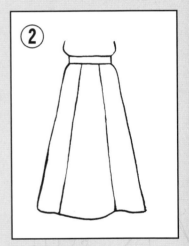
假設尺寸

腰圍25"（W）
臀圍35"（H）
腹圍33"
裙長30"（L）

23

低腰剪接縮細褶裙

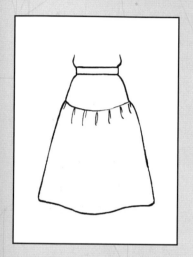

假設尺寸

腰圍25"（W）
臀圍35"（H）
裙長20"（L）

重點說明

1.剪接部份腰打褶份去掉才是完成版子。

2.細褶部份是切低腰長多1倍或2/3。
（虛線部分是腰褶去掉完成圖）

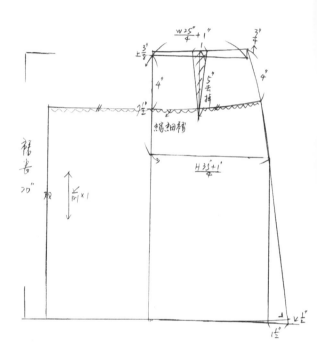

（虛線部分是腰褶去掉完成圖）

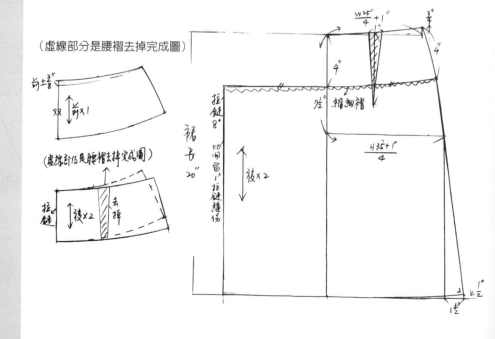

重點說明

1.斜裙前後腰圍接一起是半圓周,腰圍就是半圓周,用半徑求半圓周,因為半圓周大約半徑的3倍,所以用公式帶入W25″/3-3″/8這樣腰的尺寸就求出來。

2.斜裙胯邊一邊直布一邊橫布中間是正斜布,斜布位置會下垂,所以減一吋做好才等長。

3.斜裙的版子取布時,中間也可以取直布。

斜裙

假設尺寸

腰圍25″(W)
裙長20″(L)

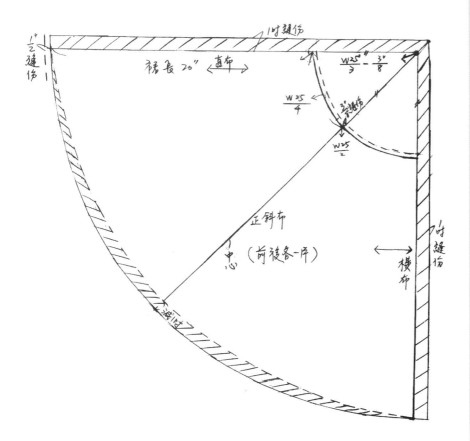

裙長 20″ 〈直布〉

正斜布

忠 (前後各一片)

$$\frac{W25″}{3}-\frac{3″}{8}$$

$$\frac{W25}{4}$$

$$\frac{W25}{2}$$

橫布

重點說明

(1)圓裙腰圍前後片連接一起是圓型,腰圍是圓周要用半徑求圓周,因為圓周大約半徑的6倍,所以用公式帶入W25〞/6-1/4"這樣腰的尺寸就求出來。

(2)圓裙旁邊是直布前後中心是橫布斜布位置會下垂,所以斜布位置減一吋做好才等長。

(3)前中心直布、橫布都可以,但要看所要的長度和布的寬度而定。

圍裙

假設尺寸

腰圍25〞(W)
裙長20〞(L)

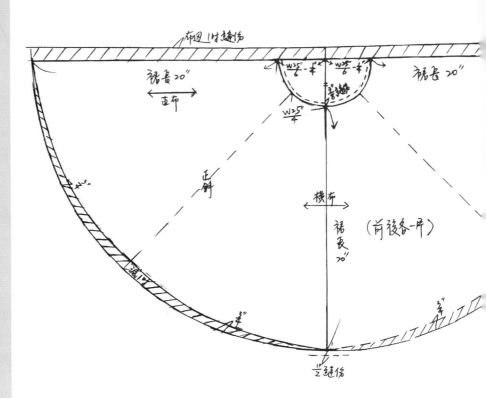

重點說明

1.用斜裙打版製圖展開1/2變化螺旋裙。

2.先畫出第1條所要的弧度線條,再照相等記號長皮畫第2條弧度。

3.照這版子剪八片接一起就是螺旋裙。

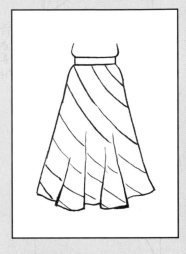

斜裙變化螺旋裙

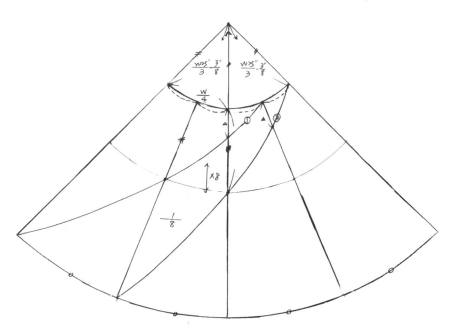

假設尺寸

腰圍25"(W)
裙長20"(L)

高腰切低腰剪接斜裙

1.下擺展開45°斜裙，也可展開90°圓裙。

2.拉鍊裝脥邊，前後片中心取直布。

假設尺寸

腰圍25"（W）
臀圍35"（H）
裙長20"（L）

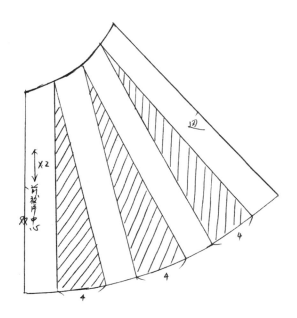

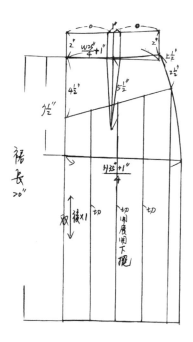

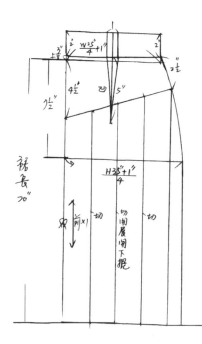

重點說明

1.把臀圍加鬆份取中心垂直畫一條線中心線，在腰處畫1吋腰打褶份往前，中心取W/8往脥邊用W/8平均畫弧度。

2.下擺各線條多4吋，從臀圍線到下擺取一半的位置入3/4"，用彎尺畫弧度線條較好看下擺有波浪。

3.前後版可畫一起再把重疊份分開。

A 姿裙變化八片裙

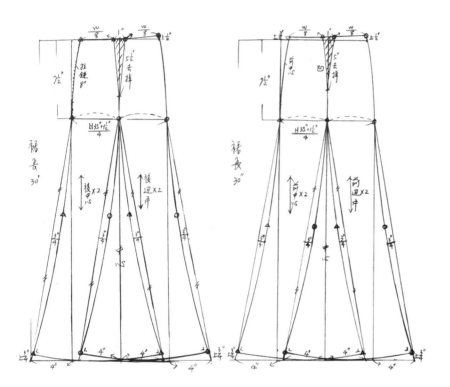

假設尺寸

腰圍25"（W）
臀圍35"（H）
裙長30"（L）

A 姿裙變化八片裙

重點說明

1.前後中心片取畫△記號。

2.前後脇邊片取畫○記號。

3.八片裙前後片可畫一個版前片在前中心上3/8″ 把下擺重疊部分分開。

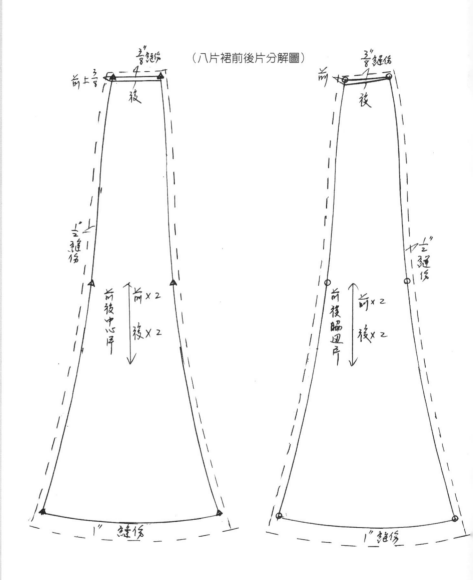

（八片裙前後片分解圖）

重點說明

1.一片斜裙把腰圍加10″重疊份用斜裙的公式求出腰的尺寸。

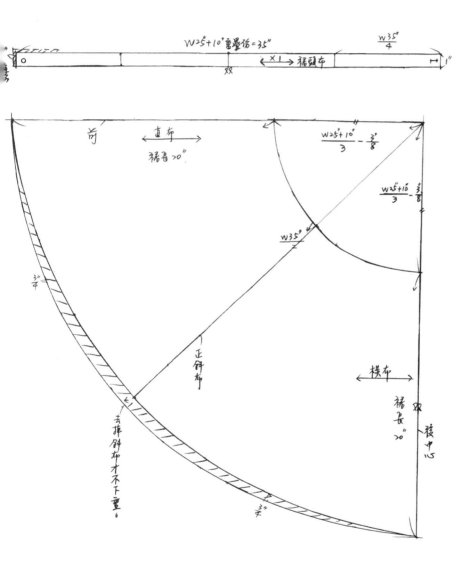

$W25''+10''重疊份=35''$

$\dfrac{W35''}{4}$

雙 ←X1→ 裙頭布 1″

前 ←直布→ 裙長20″

$\dfrac{W25''+10''}{3}-\dfrac{3''}{8}$

$\dfrac{W25''+10''}{3}-\dfrac{3''}{8}$

W35″

正斜布

去排斜布才不下垂。

3″

3″

←橫布→ 裙長20″ 雙 後中心

一片重疊斜裙

假設尺寸

腰圍25″(W)
裙長20″(L)

單向打活褶裙

假設尺寸

腰圍25"(W)
裙長30"(L)

重點說明

1. 打活褶有單數褶和雙數褶，計算尺寸W25/4＋褶底×褶數

2. 單數褶前中心先畫褶底，雙數褶前中心先畫褶面。

3. A圖是單數褶下擺普通寬度，B把A圖下擺展開較寬的變化。

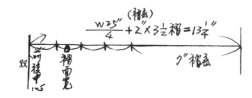

$$\frac{W25''}{4}+2''\times 3\tfrac{1}{2}\text{褶}=13\tfrac{1}{4}''\quad\text{(褶底)}$$

（前後中心取雙褶底一半1吋）

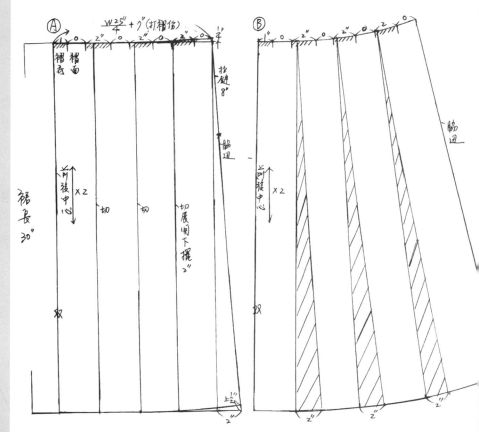

重點說明

1.腰圍÷褶數＝腰摺面寬

2.（臀圍＋鬆份）÷褶數＝臀圍褶面寬

3.12摺把腰W25″/12 臀圍35″＋1 1/2（鬆份）H36 1/2″ /12先製版子出來然後在布底面畫線從左邊先留1吋拉鍊縫份再畫褶底，然後畫褶面順著12個褶底12個褶面。

12 褶單向打褶裙

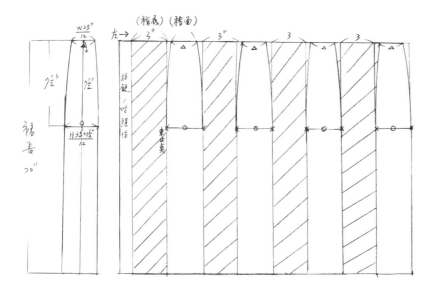

假設尺寸

腰圍25″(W)
臀圍35″(H)
裙長20″(L)

雙向褶 A 姿褲裙

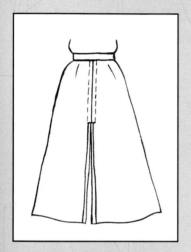

假設尺寸

腰圍25〞(W)
臀圍35〞(H)
裙長20〞(L)
股上長10 1/2"+1 1/2"=12"

1. 一般量褲襠坐椅子上面量胺邊，從腰量到椅子上面是合身褲子的股上長。
裙因像裙子所以股上要加1 1/2〞好穿又好看。例如（10 1/2〞＋1 1/2〞＝1

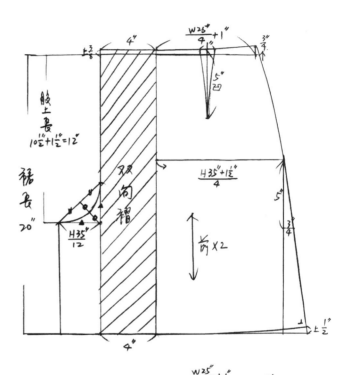

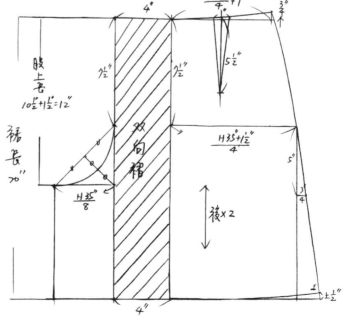

重點說明

1.先將 A 姿裙把腰下4″ 腰褶去掉展開下擺變化半斜裙。

2.將腰長的2/3加出縮細褶份。

3.褲裙股上量�從腰量椅子上面是合身的褲襠褲裙要加1 1/2″。

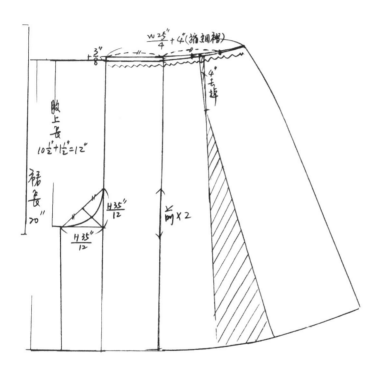

打褶半斜褲裙

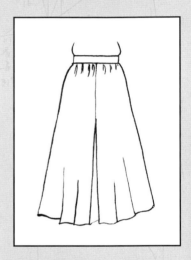

假設尺寸

腰圍25″(W)
臀圍35″(H)
裙長20″(L)
股上長10 1 /2″+1 1/2″=12″

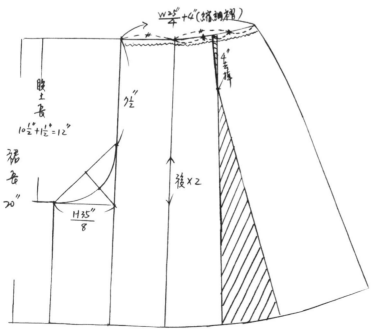

活摺褲裙

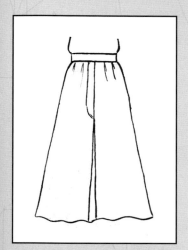

假設尺寸

腰圍25"（W）

臀圍35"（H）

裙長20"（L）

股上長10 1/2"

重點說明

1.腰活褶寬型的褲裙股上要加長1 1/2"。

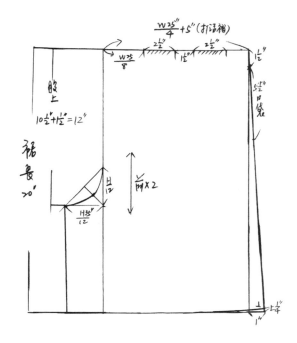

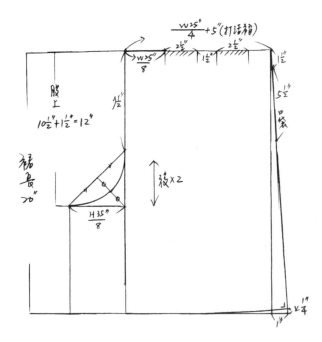

重點說明

1. 八片裙前片加H/12的褲襠2片。

2. 後片加H/8的褲襠2片。

3. 八片裙旁邊前後4片。

4. 共3張版子股上也是量合身加長1 1/2″。
（例10 1/2″ +1 1/2″ ＝12″）

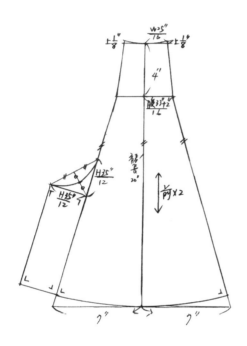

八片褲裙

假設尺寸

腰圍25″(W)
臀圍35″(H)
腹圍33″(MH)
裙長20″(L)
股上長10 1/2″+1 1/2″=12″

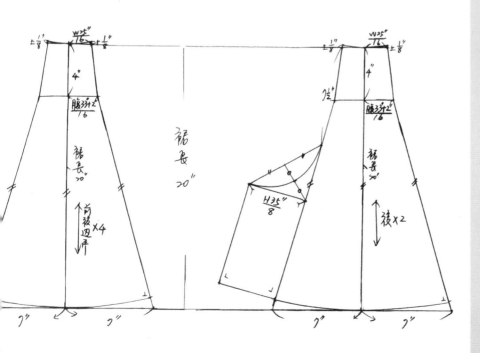

斜裙的褲裙

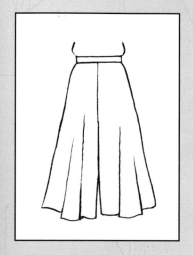

假設尺寸

腰圍25″(W)
臀圍35″(H)
裙長20″(L)
股上長10 1/2″+1 1/2″=12″

重點說明

1.利用斜裙版子加前後褲襠，褲襠加長1 1/2″。

2.腰用鬆緊帶可用臀圍的尺寸求腰H35″/3－3/8腰圍35″裙頭布用35″車鬆緊帶。（鬆緊帶計算）（W25″－2″＝23″）

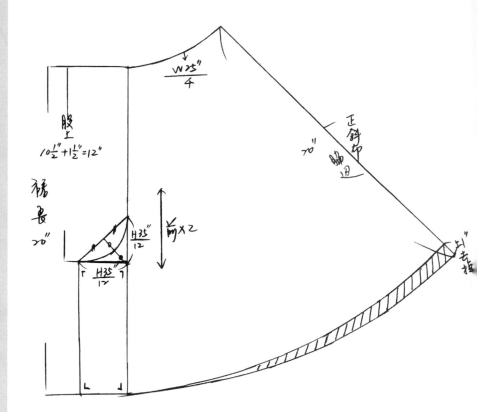

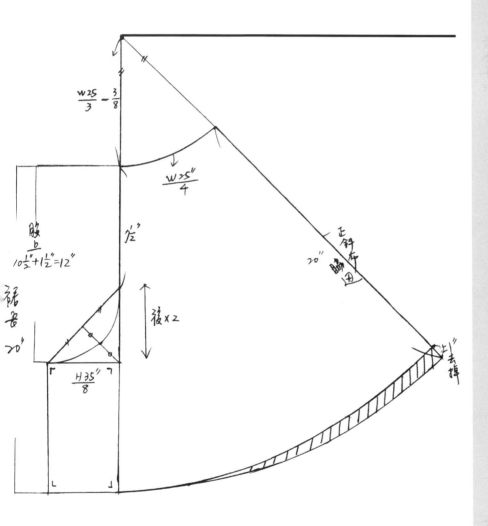

$$\frac{W25}{3} - \frac{3}{8}$$

$$\frac{W25''}{4}$$

$$\frac{股}{b} \\ 10\frac{1}{2}''+1\frac{1}{2}''=12''$$

$$2\frac{1}{2}''$$

裙長 20''

正好在腋下 20''

後×2

$$\frac{H35''}{8}$$

上去掉

基本長褲

重點說明

1.量褲長量夾邊從腰量到腳邊凸骨頭下面。

2.膝上長從腰量到膝骨上面。

3.膝圍量膝骨一週量合身加鬆份。

AB褲合身膝圍加3″

鬆份打褶褲加5″ 鬆份緊身褲有彈性減1″。

4.量股上長坐椅子上面量夾邊從腰量到椅子上面。

5.大腿圍量合身加2″～3″ 鬆份，前後片畫好前後尺寸加起來太大或太小可在後片加大或減少。

6.畫褲子從前片先畫再順著前片夾邊畫後面。

7.畫長褲先畫褲長取腰線臀圍、股上線、膝圍線、褲口線共五條位置，先開始畫臀圍尺寸垂直到腰再畫前檔，把前襠和夾邊長分一半就是褲子前中心線。

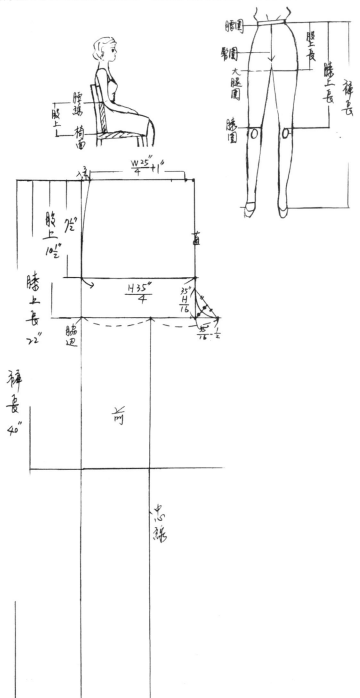

重點說明

（1）話長褲從前片先畫膝圍和褲口後片筆前片多一吋，所以前片相把尺寸減一吋留到後片，前片以中心線膝圍和褲口分四等份。

（2）前片畫好照前片胯邊弧度畫後片，把腰線、臀圍線、股上線、膝圍線、褲口畫出從胯邊箭頭記號算尺寸畫膝圍和褲口各加1吋。

基本長褲

腰點和臀點連接延長到股上點在求後褲檔後中心成斜線，才能上3"/4和腰線成直角把後檔拉長彎曲時，褲檔不會太緊。

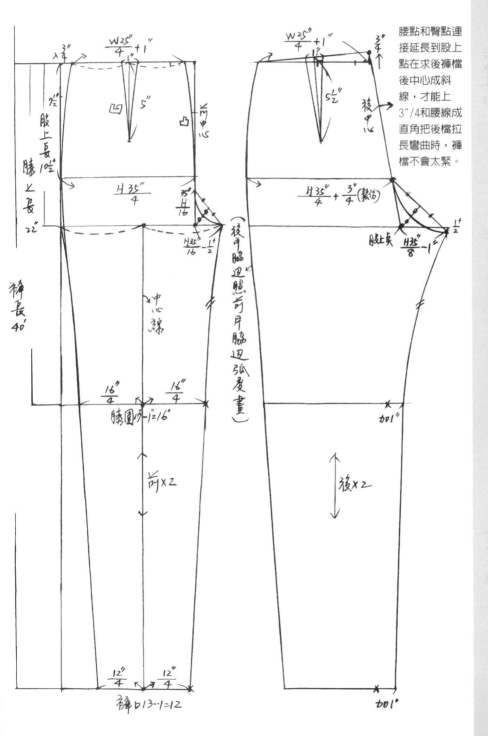

假設尺寸

腰圍25"（W）
臀圍35"（H）
褲長40"（L）
股上長10 1/2"
膝上長22"
膝圍量實14"+13"（鬆份）=17"
褲口13"

切低腰喇叭褲

假設尺寸

腰圍25"(W)
臀圍35"(H)
褲長40"(L)
股上長10 1/2"
膝上長22"
膝圍量實14"+2"(鬆份)=16"
褲口20"

重點說明

1. 喇叭褲注重線條膝圍較合加2"鬆份。

2. 膝圍和褲口前片減去1"留給後片,後片大前片1"一般合身長褲後片臀圍、膝圍、褲口尺寸比前片大。

(前腰褶去掉完成版)　　　　(後腰褶去掉完成版)

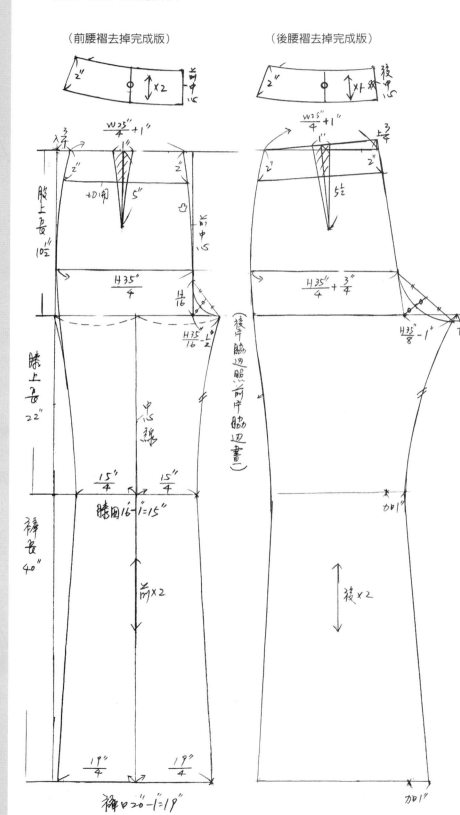

重點說明

(1) 一般平面合身長褲臀圍尺寸，後片比前片大。

(2) 活褶長褲因前片有活褶，所以前片比後片大褶才不會開。

(3) 胯邊腰入1/2"以箭頭方向求W25"/4到前中心，多餘部份是活褶份。

(後片胯邊照前片胯邊畫)

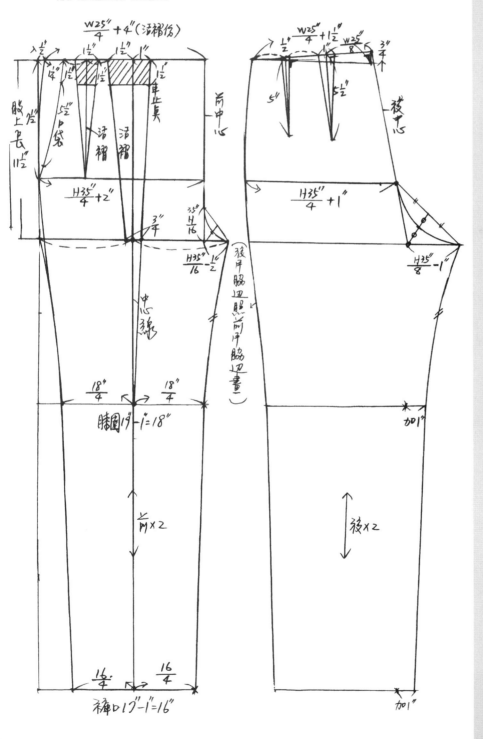

打活褶長褲

假設尺寸

腰圍25" (W)

臀圍35" (H)

褲長40" (L)

股上長10 1/2"+1"=11 1/2"

膝上長22"

膝圍量實14"+5" (鬆份) =19"

褲口17"

腰鬆緊帶農夫褲

假設尺寸

腰圍25"(W)
臀圍35"(H)
褲長40"(L)
股上長10 1/2"+1 1/2"=12"

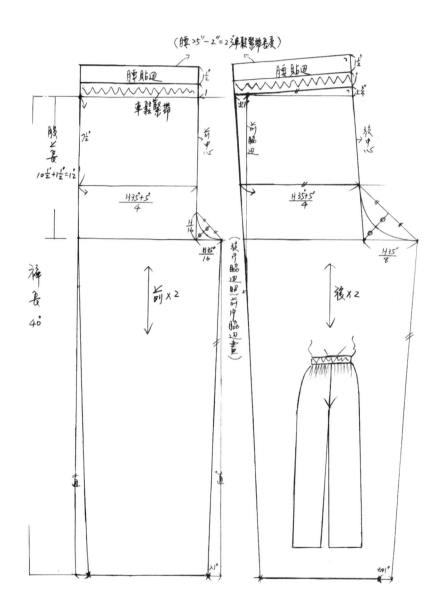

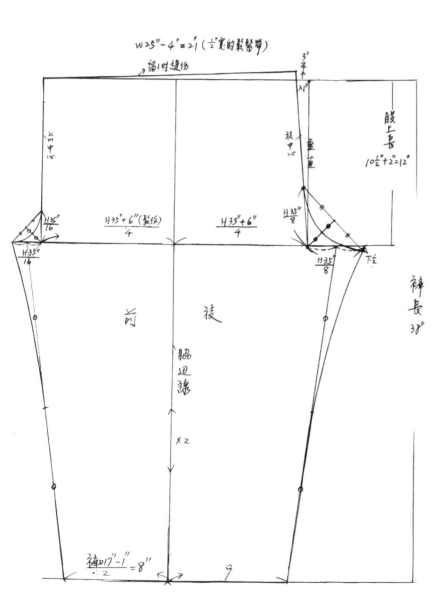

睡褲

假設尺寸

腰圍25"（W）
臀圍35"（H）
褲長38"（L）
股上長10 1/2"+2"=12 1/2"
褲口17"

短褲

假設尺寸

腰圍25"（W）
臀圍35"（H）
褲長18"（L）
股上長10 1/2"+1/2"=11"

熱褲

假設尺寸

腰圍25"（W）
臀圍35"（H）
褲長15"（L）
股上長10 1/2"
褲口20"

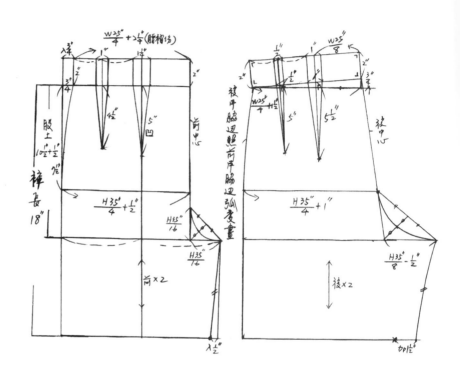

（前片腰多1/2" 使前中心弧度不會太彎）　（因前片腰多1/2" 所以後片減去1/2" 腰才等）

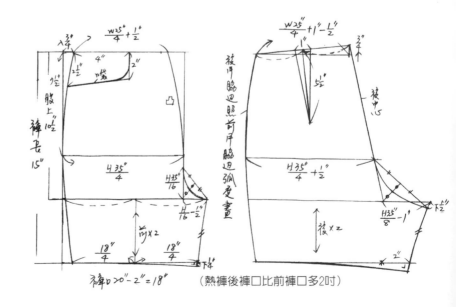

褲口20"-2"=18"　（熱褲後褲口比前褲口多2吋）

（後片原型展開圖）　　　　　（前片原型展開圖）

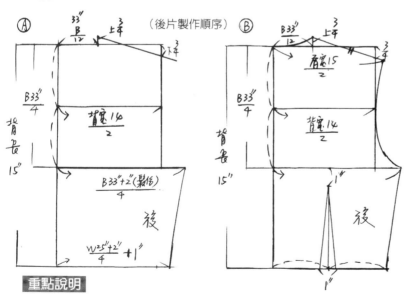

認識原型的位置和名稱

重點說明

1. 基本原型打版是根據人體的比率分配法研究出來，用免算角尺、簡單、容易學。
2. 畫版子先畫後片再畫前片，畫後片先畫背長長度，再畫胸圍線，背寬線。
3. 畫好位置求胸圍量合身尺寸不管胖瘦，固定洋裝無袖加2″鬆份。
4. 再求背寬尺寸、求領口、畫肩線、求肩寬，從肩點經背寬用畫袖圈的曲尺畫彎度。

婦女基本圓形圖後片

假設尺寸

肩寬15″
背長15″
背寬14″
胸圍33″（B）
腰圍25″（W）

重點說明

1. 畫版子左右對稱，所以後中心取雙畫一半。
2. 肩寬量直線所以除2，胸圍量圓周有前後片把後片再除2等於除4。

婦女基本原型圖
（前片）

假設尺寸

肩寬15"
前長16"
胸寬13 1/2
胸圍33"（B）
乳間7"（BP寬）
腰圍25"（W）

重點說明

(1)量前長從前側頸點經過BP點（胸部最高處）到腰的長度。

(2)前長取好再畫胸線、胸寬線、肩線、前肩線要和後肩線等長。

(3)從肩點經胸寬線用畫袖圈的曲尺畫袖圈的彎度。

(4)原型後肩下3/4"前肩下1 1/2"後肩比前肩多3/4"因體型背部有點弧度所以後肩多3/4"肩線才不會往後拉。

(5)原型製圖後肩比前肩多3/4"但因前胸寬比後背寬小，前袖圈弧度較彎袖圈會長一點所以準確量後袖圈比前袖圈多1/2"。

(6)現在把基本原型當做無袖，一件衣服量身量胸圍多少就可計算前後袖圈多少。

(7)計算袖圈尺寸法：

(1)合身胸圍一半就是無袖袖圈。

(2)例：B33"/2=16 1/2（無袖袖圈）因袖圈有分前後再除2等於除4 33/4=8八1/4（平均的袖圈）

後袖圈比前袖圈多1/2"所以

8 1/4"-1/4=8"前袖圈（小）8 1/4"+1/4=8 1/2"後袖圈（大1/2"）

(8)無袖袖圈胸圍較大的38"以上要從肩骨點經腋下繞一圈量合身加2"（鬆份）

(9)前長比背長多1吋因前片有胸部前腋邊多1吋就是要車胸褶胸褶去掉和後腋邊才相等，前中心才不會太短。

（前片製圖順序）

（前片製圖順序）

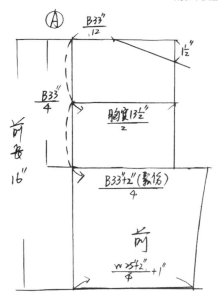
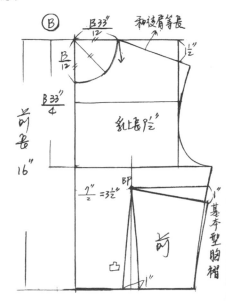

胸褶展移變化方法

重點說明

(1) 婦女體型前面有胸部所以前長多1吋是胸部打褶份因為基本原型打褶份是水平線太呆板才把胸褶展移到下3"位置有斜度比較好看。

(2) 胸褶去掉展開的位置車胸褶要從BP點下3/4"腰褶從BP點下3/4"。

（胸褶展移腋邊變化）

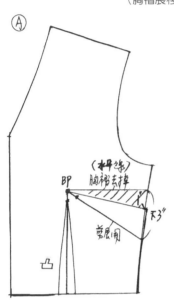

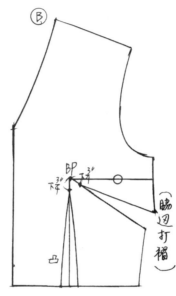

重點說明

(1) 這圖是把胸部打褶份去掉展移到胸圍線上2"袖圈位置。

(2) 展移到袖圈車袖褶要從BP點上3/4"腰褶從BP點下3/4"。

（胸褶展移袖圈變化）

（胸褶展移袖圈變化）

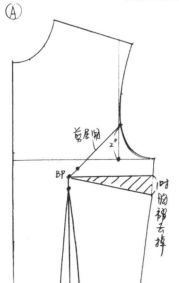

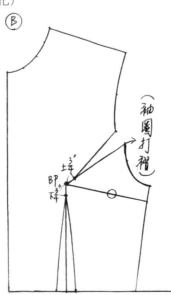

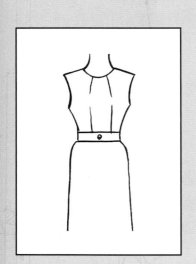

重點說明

(1)胸部打褶去掉展移到肩巾的位置。

(2)展移肩巾要車肩褶要從BP點上3/4"腰褶從BP點下3/4"。

（胸褶展移肩巾變化）

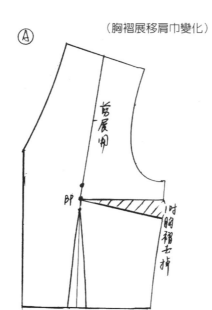

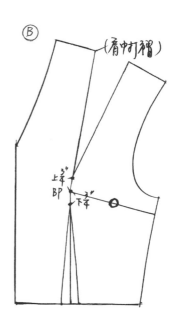

重點說明

(1)胸褶去掉展移到領口位置。

(2)展移領口要車領褶從BP上3/4"腰褶從BP下3/4"。

（胸褶展移領口打褶）

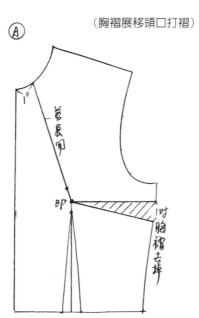

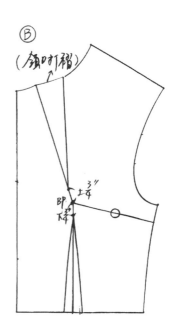

重點說明

(1)胸褶去掉展開到腰的位置和腰褶車一起。
(2)展開到腰要車腰打摺份從BP點下3/4"。

（胸褶展移腰的變化）

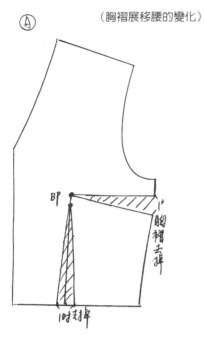

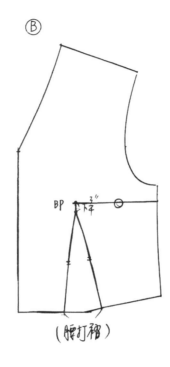

重點說明

(1)胸褶和腰褶去掉展開到前中心腰位置。
(2)展開到前中心腰處腰褶和胸褶一起，車褶從BP點下3/4"。

（胸褶展移前中腰變化）

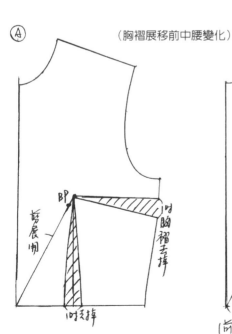

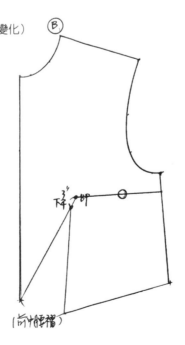

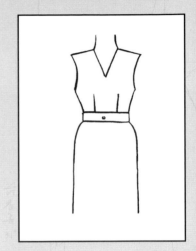

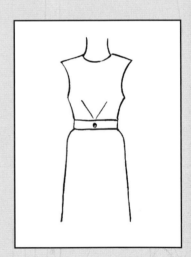

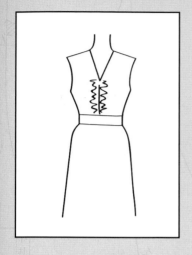

重點說明

(1)胸褶和腰褶去掉展開到前中心BP點水平線的位置。

(2)展開到前中心不車褶利用展開份車縮細褶。

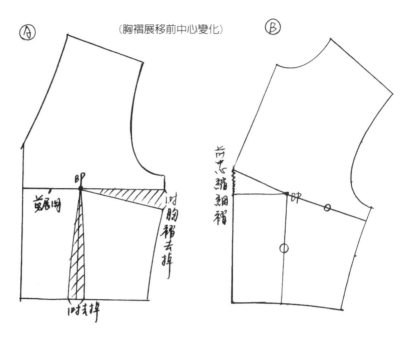

（胸褶展移前中心變化）

重點說明

(1)畫圓型公主線把畫線的位置剪開腰褶和胸褶去掉。

(2)剪成二片旁邊片胸褶去掉成平面胸褶展移袖圈。

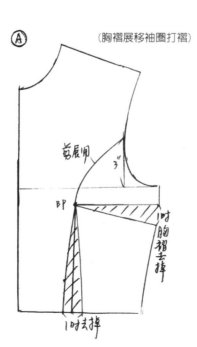

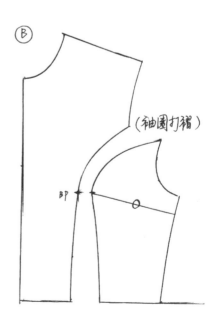

（胸褶展移袖圈打褶）

重點說明

(1) 量上臂圍從肩骨往下6"位置上手臂最粗處量合身 ，洋裝袖上臂圍加3"。

(2) 開始畫袖先畫袖長再畫上臂圍成長方形找中心平分前後袖圈尺寸。

(3) 計算有袖前後身片袖圈尺寸：

洋裝有袖胸圍量合身加鬆份除2是袖圈，袖圈有前後片所以再除2等於4。

例B33"+3"/4=9

{9"−1/4=8 3/4"前袖圈（小） 9"+1/4"=9 1/4"後袖圈（大1/2）

(4) 畫袖子不用袖山要有袖圈和上臂圍的尺寸就可以畫袖板子。

(5) 畫袖子袖圈平分前後片有中心線因後袖圈比前袖圈多1/2"所以肩點要往前袖頭1/4"。

(6) 畫袖子中心可取雙畫一半先畫後片兩層一起剪開在任何一邊兩條線交叉點入3/8"畫弧度剪掉就是前片。

(7) B33"+3"/2=18"（AH）

上臂圍實10"+3"=13"（BC）

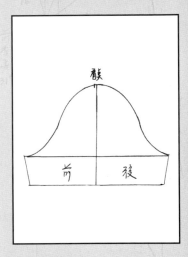

基本袖展開圖

假設尺寸

袖長9"
袖口12"
袖圈18"（AH）
上臂圍13"（BC）

（基本圓形袖畫半的製圖）

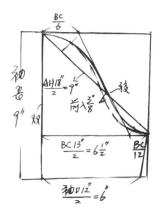

基本圓形袖製圖順序

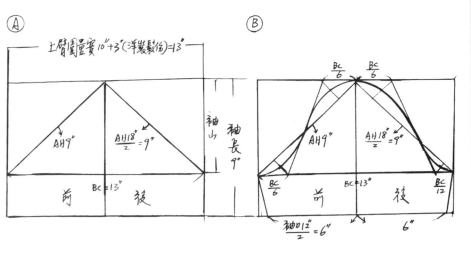

袖頭打褶

袖口打褶

重點說明

(1)袖頭打褶從袖頭中心點剪直角往，BC線剪再展開袖頭3"中心往前袖圈1/4"
肩點再取左右袖頭各2個3/4"褶面和2個3/4"的褶底。
(2)袖頭打褶不墊肩前後身片要入1/2"（削肩）。
袖頭打褶。

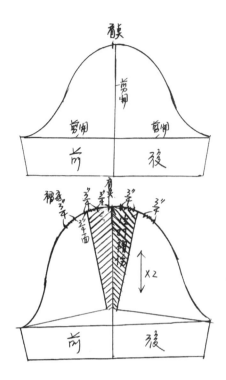

重點說明

(1)袖口打褶把原型袖袖口分八份從袖口剪到袖頭展開袖口平均每份1/2"細褶份在袖
口中心點要下1"加長褶縮好才不會太短。
(2)袖口接布，或滾邊，車鬆緊帶都可以，滾邊要量袖口合身寬9"+2"（鬆份）=11"

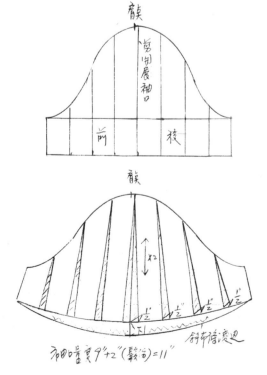

袖口量寬9"+2"（鬆份）=11"

袖口喇叭

袖頭袖口打褶（泡泡袖）

重點說明

（1）袖口喇叭在袖腋邊上1"袖口前中心才不會太短。

（2）袖口喇叭用斜布波浪較自然好看。

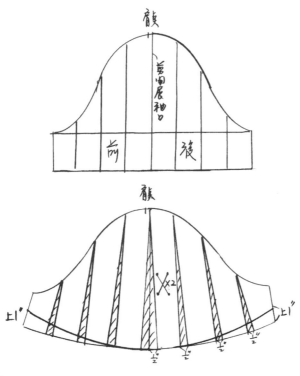

重點說明

（1）上下打褶把袖子從中心剪展開4"在袖頭和袖口處各加1"縮細褶才好看。

（2）袖口要接布，或滾斜布條也要量袖口實9"+2"（鬆份）=11"。

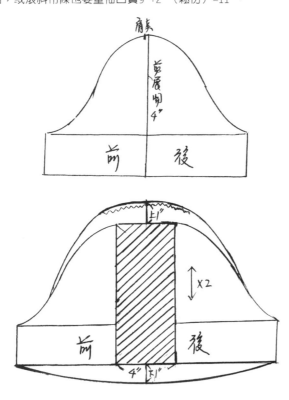

荷葉袖

小短袖

半袖

重點說明

1)荷葉袖分前後兩片把重疊部份分開。

（2）●記號連接前一片。

　　▲記號連接後一片。

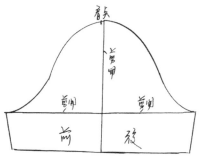

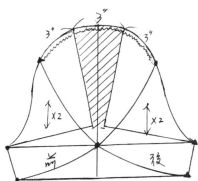

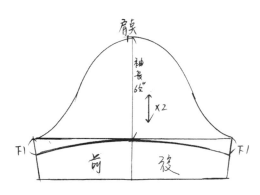

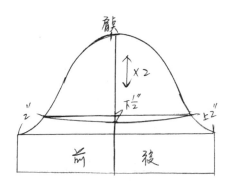

重點說明

(1) 袖頭縮細褶展開4"袖口喇叭展開5"袖口喇叭要取斜布波浪自然好看。

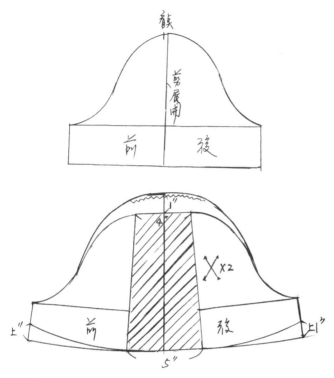

重點說明

(1) 先把袖中心從袖頭剪到袖口展開袖頭4"打褶寬鬆份再加長6"左右3個活褶份。
(2) 袖口凹位置下3/4"畫順。

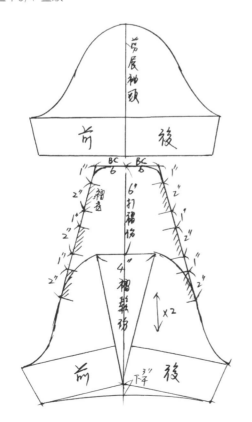

袖口打褶袖口喇叭

羅馬袖

連肩袖原理解說

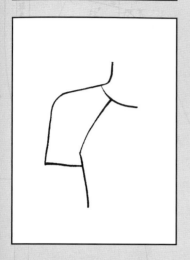

假設尺寸

肩寬15"
背寬14"
胸圍33"(B)
袖長9"
袖圈19"(AH)
上臂圍13 1/2(BC)

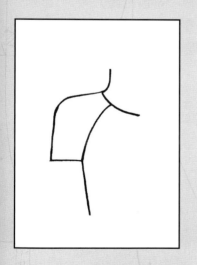

重點說明

(1)要了解連肩袖的原理可畫，基本袖取後片袖到肩點部份把袖頭離後身片肩點3/4"是肩骨的厚度往下袖頭貼著後背寬線自然就有袖子的斜度，順著肩線延長下來取到肩點下5"位置直角下2"就是後袖斜度線的位置所以定這尺寸是有根據的原理。

(2)根據這原理用基本袖，求出袖子較貼手臂、合身。

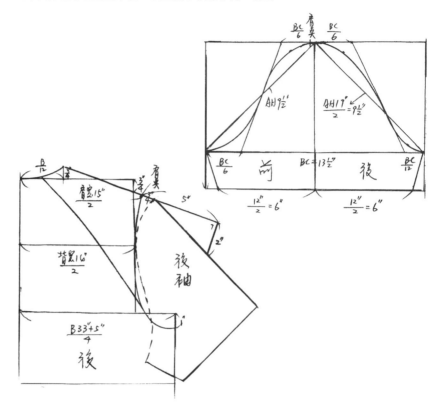

重點說明

(1)這種連肩袖從肩線直接延長到袖子，把基本袖擺上去身片袖圈和袖頭中間空隙大活動量較大，可是縐褶較多袖口傾斜往上不貼手臂屬於上臂圍較大袖口較大寬型袖子。

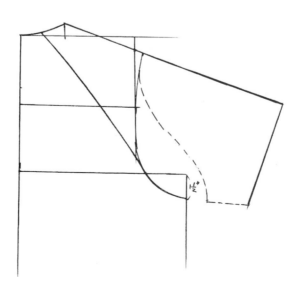

重點說明

(1)連肩袖原理了解後可直接在前後身片上畫袖子，從肩點延長5"直角下2" 從肩點下3/4"畫斜線取袖長。

(2)因後肩比前肩多3/4"所以上臂圍和袖口後袖比前袖多3/4"。

(3)取上臂圍和袖長平行量身片腋下袖圈取4"長的弧度碰上臂圍線上長度弧度相等。

連肩袖直接畫法

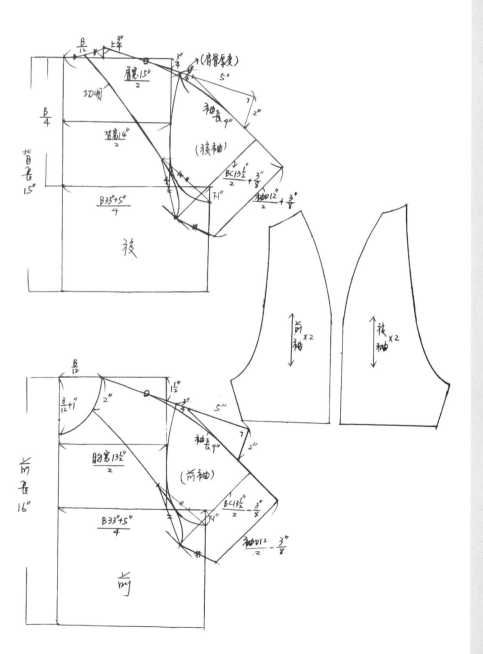

假設尺寸

袖長9"

袖口12"

袖圈19"(AH)

上臂圍10"+3 1/2=13 1/2(BC)

單穿上衣平口袖

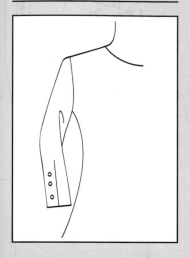

假設尺寸

袖長21"
袖口9"
袖圈19"(AH)
上臂圍13 1/2"(BC)
袖肘12"

袖口喇叭

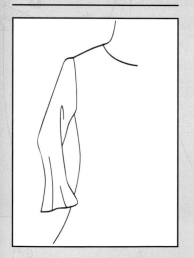

重點說明

(1)單穿上衣袖屬於夏天單穿上衣，外套式，春秋天單穿上衣，外套式的平口袖。

(2)單穿上衣胸圍量時加5"(鬆份)所以胸圍33"+5"=38"袖圈是胸圍加鬆份的一半。袖圈是19"(AH)單穿袖圈可減少 1/2"。

(3)單穿上衣要量上手臂量實加3 1/2"(鬆份)所以上臂圍量實10"+3 1/2"=13 1/2"(BC)

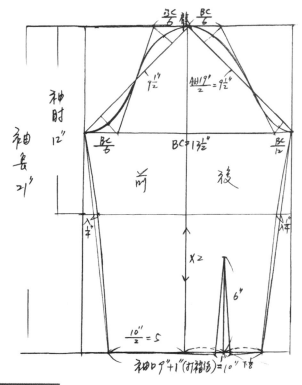

重點說明 (1)袖口車褶子變喇叭袖口。

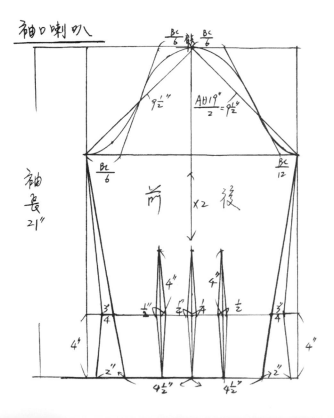

重點說明

(1) 襯衫袖因胸圍較寬,所以量合身胸圍加6"～8"鬆份假如胸圍33"加7"=40"
襯圈是胸圍加鬆份的一伴B33"+7"/2=20"(AH)。

(2) 襯衫要量上手臂量實加5"鬆份所以上臂圍實10"+5"=15"(BC)。

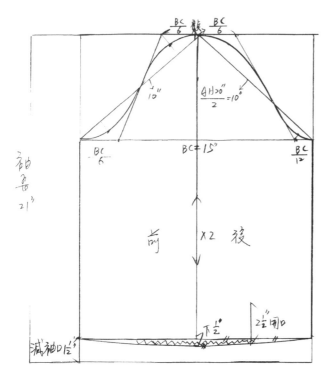

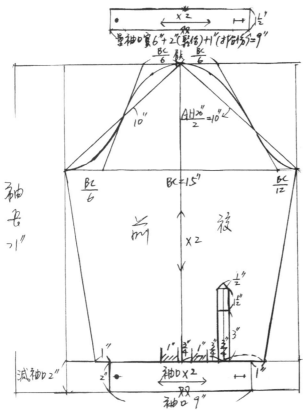

襯衫袖

假設尺寸

袖長21"
袖口8"
袖圈20"(AH)
上臂圍15"(BC)

燈籠袖

假設尺寸

袖長21"
袖口8"
袖圈20"(AH)
上臂圍15"(BC)

袖口喇叭

假設尺寸

袖長21"
袖口8 1/2"
袖圈19"(AH)
上臂圍13 1/2"(BC)

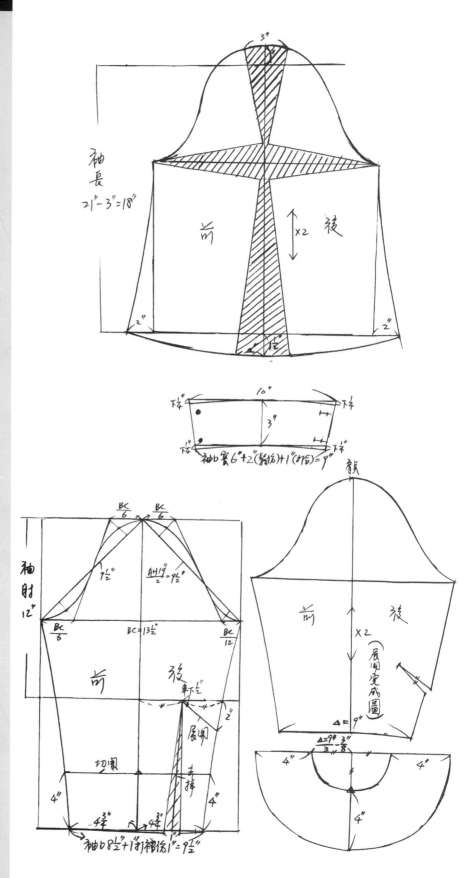

重點說明

(1)西裝外套，有腰身胸圍實加6"鬆份胸圍33"+6"=39"袖圈是胸圍加鬆份的一半B33"+6"/2=19 1/2"(AH)。

(2)外套量上手臂量實加4" 鬆份上臂圍10"+4"=14(BC)。

(3)冬天衣服穿多的袖圈可多加1吋20 1/2"(AH)上臂圍可多加1吋15"(BC)。

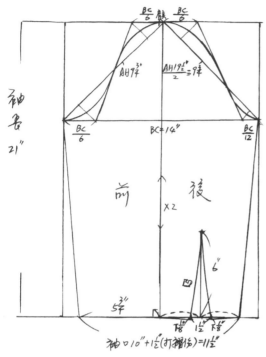

西裝外套袖

假設尺寸

袖長21"

袖口10"

袖圈19 1/2"(AA)

上臂圍14"(BC)

重點說明

(1)寬型小腰西裝外套胸圍量實加7"～8"鬆份所以B33"+7/2=20"(AH)。

(2)衣服穿多的袖圈可多加1"做21"(AH)。

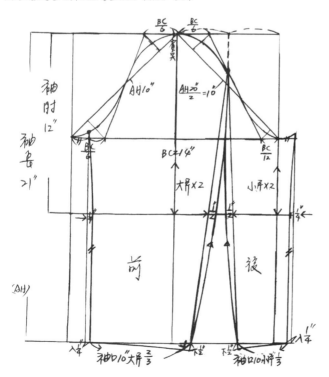

西裝兩片袖

大衣袖

假設尺寸

袖長21"
袖口12"
袖圈21 1/2"(AH)
上臂圍15"(BC)

重點說明

(1)大衣胸圍量實加10"（鬆份）胸圍33"+10"=43"袖圈是胸圍加鬆份的一伴B33"+10"/2=21 1/2(AH)。

(2)大衣量上手臂實加5"～6"（鬆份）10"+5"～6"=15"～16"(BC)。

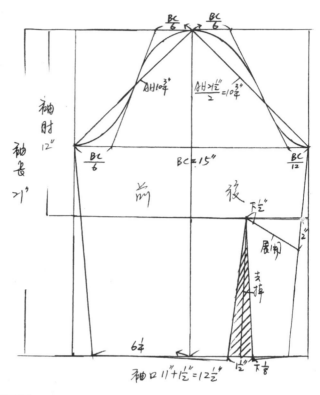

重點說明

(1)右圓大衣袖把袖口打褶去掉展移到袖腋邊手肘位置的變化。

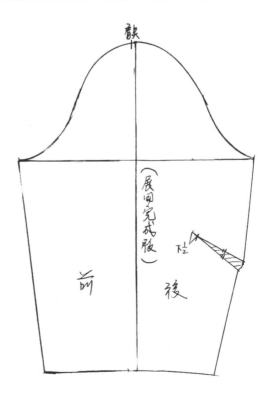

重點說明

(1)前片胸褶用紙型把胸褶去掉展開水平線下3",位置還有直接畫的方法,
先水平線下3吋畫到BP點再上1吋畫到BP點下3/4"點求兩條線等長。

(2)計算無袖袖圈的方法:

胸圍33"袖圈是胸圍的一半袖圈有前後片再分一半等於除4,後袖圈比前袖圈
多1/2"所以B33"/4=8 1/4" {8 1/4-1/4=8"前袖圈(小) 8 1/4"+1/4=8 1/2
後袖圈(大1/2")

(1)無袖袖圈已知道尺寸各多少,袖圈先畫到胸圍線,用量身皮尺量看尺寸
假如太大袖圈可往上提太小往下降。

(2)較胖胸圍38吋以上可從肩骨經腋下繞一圈量合身加2吋鬆份。

基本型無袖洋裝

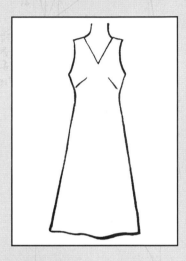

假設尺寸

肩寬15"
背長15"
前長16"
背寬14"
胸寬13 1/2"
胸圍33"(B)
乳上長9 1/2(BP)
乳間7"(BP寬)
袖圍16 1/2"(AH)
臀圍35 (H)
裙長20 (L)

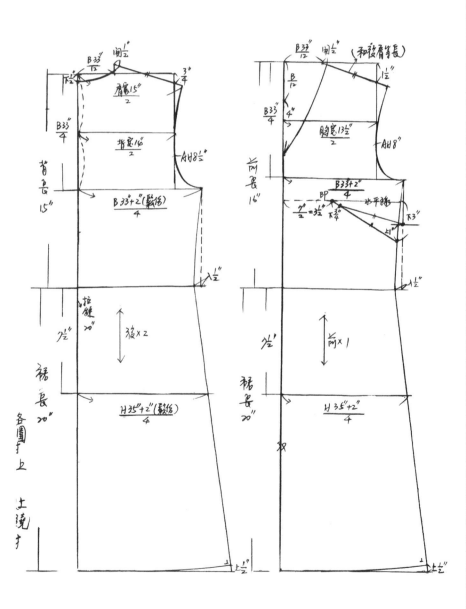

重點說明

計算有袖袖圈的方法：
(1)袖圈是胸圍加鬆份的一半袖圈有前後片再分一半等於除4。
(2)後袖圈比前袖圈多1/2"所以B33"+3"/4=9" 9"-1/4=8 3/4前袖圈（小）
9"+1/4"=9 1/4"後袖圈（大1/2）。

有袖有腰洋裝

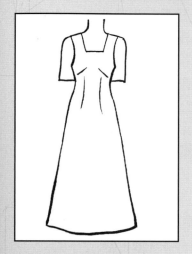

假設尺寸

肩寬15"
背長15"
前長16"
背寬14"
胸寬13 1/2"
胸圍33"（B）
乳上長9 1/2（BP）
乳間7"（BP寬）
腰圍25"（W）
臀圍35"（H）
袖圈18"（AH）
上臂圍13"（BC）
裙長20（L）

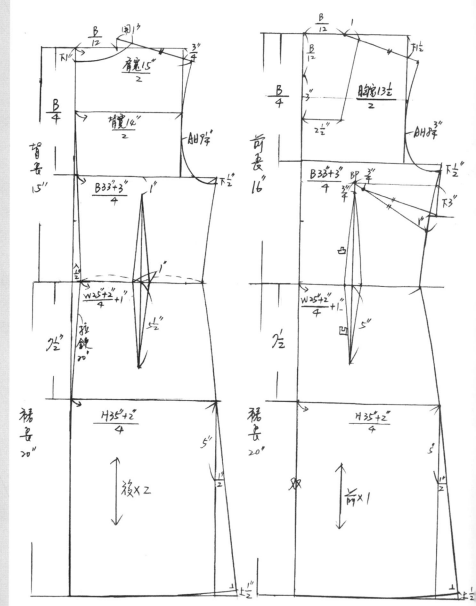

圓型公示線洋裝

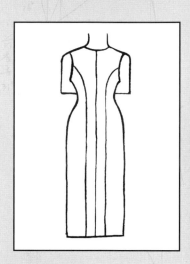

（後片分解圖）

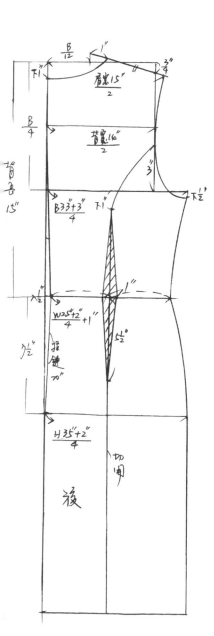

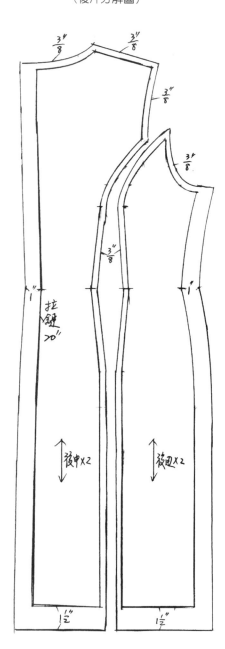

假設尺寸

肩寬15"
背長15"
前長16"
背寬14"
胸寬13 1/2"
胸圍33"（B）
乳上長9 1/2（BP）
乳間7"（BP寬）
腰圍25"（W）
臀圍35"（H）
袖圈18"（AH）
上臂圍13"（BC）
裙長20（L）

圓型公示線洋裝

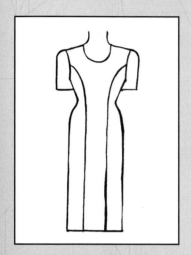

假設尺寸

肩寬15"
背長15"
前長16"
背寬14"
胸寬13 1/2"
胸圍33"(B)
乳上長9 1/2(BP)
乳間7"(BP寬)
腰圍25"(W)
臀圍35"(H)
袖圈18"(AH)
上臂圍13"(BC)
裙長20(L)

（前片胸褶去掉展開袖圈分解圖）

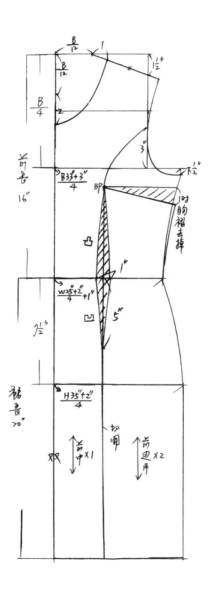

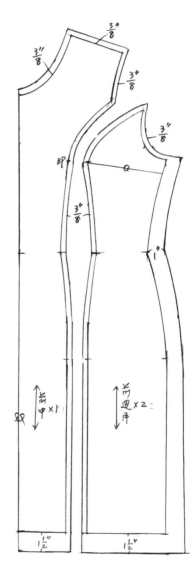

重點說明

(1)直型公示線腰打褶取到腹部4"位置使下擺展開較大。

(2)展開部份看後中片●點記號連接部份還有腋邊片▲記號連接部份把中間重疊部份展開下擺有點波浪。

（後片展開下襬分解圖）

直型公示線洋裝

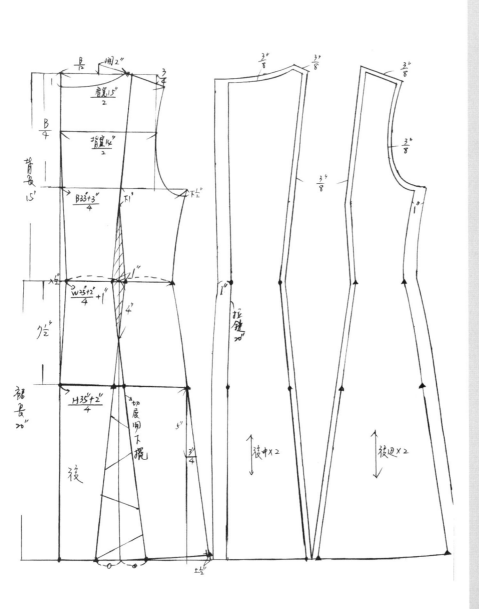

假設尺寸

肩寬15"

背長15"

前長16"

背寬14"

胸寬13 1/2"

胸圍33"(B)

乳上長9 1/2(BP)

乳間7"(BP寬)

腰圍25"(W)

臀圍35"(H)

袖圈18"(AH)

上臂圍13"(BC)

裙長20(L)

重點說明

(1)畫衣服先畫後片，直型公示線洋裝下擺後片展開多少前片和後片一樣多少。

(2)船型領後領口開2″前領口要比後領口少開1/2″就是1 1/2″這樣前領較貼身一般開大領口也要照這方法製圖。

直型公線洋裝

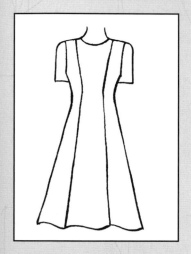

假設尺寸

肩寬15″
背長15″
前長16″
背寬14″
胸寬13 1/2″
胸圍33″(B)
乳上長9 1/2(BP)
乳間7″(BP寬)
袖圈18'·'(AH)
上臂圍13″(SC)
腰圍25″(W)
臀圍35″(H)
裙長20(L)

（前片胸褶去掉展開肩巾分解圖）

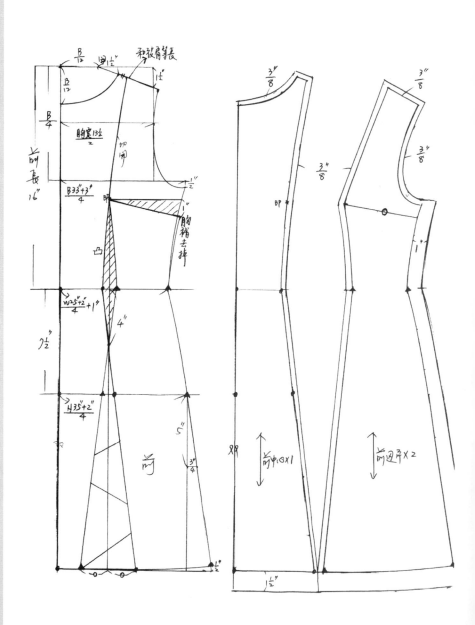

露背洋裝

假設尺寸

肩寬15"
背長15"
前長16"
背寬14"
胸寬13 1/2"
胸圍33" (8)
乳上長9 1/2(SP)
乳間7" (BP寬)
腰圍25" (W)
臀圍35" (H)
裙長20(L)
袖圈16 1/2" (AH)

後片圖示：

$\frac{B}{12}$ 上$\frac{3}{4}$ 3"
肩寬$\frac{15}{2}$ 2" 1$\frac{1}{2}$
$\frac{B}{4}$
背寬$\frac{14}{2}$
背長15"
$\frac{B33"+2"}{4}$
1$\frac{1}{2}$
2$\frac{1}{2}$ 拉鏈20"
裙長20"
$\frac{H35"+2"}{4}$
後×2
切開 △
下擺展開5"
5"
1$\frac{1}{2}$

前片圖示：

$\frac{B}{12}$
$\frac{B}{12}$
$\frac{B}{4}$
$\frac{1}{2}$
3" 1$\frac{1}{2}$
2"
前長16"
$\frac{B33"+2"}{4}$ 上$\frac{3}{4}$ BP
胸褶去掉
1$\frac{1}{2}$
2$\frac{1}{2}$
裙長20"
$\frac{H35"+2"}{4}$
雙 前×1
切開 △
5" 5"
1$\frac{1}{2}$

（胸褶展移袖褶的變化）

$\frac{\triangle 40"}{6} - \frac{1}{4}$"
$\frac{\triangle 40"}{4}$
5"
×2
5"

上$\frac{3}{4}$
BP
前

重點說明

(1)胸部打褶去掉展開領口使領口加長下垂這是展移領口的變化。

(2)切腰裙腰長加1倍縮細褶，下層加2/3縮細褶。

露背切腰洋裝

假設尺寸

肩寬15"

背長15"

前長16"

背寬14"

胸寬13 1/2"

胸圍33"(8)

乳上長9 1/2(SP)

乳間7"(BP寬)

腰圍25"(W)

臀圍35"(H)

裙長20(L)

袖圈16 1/2"(AH)

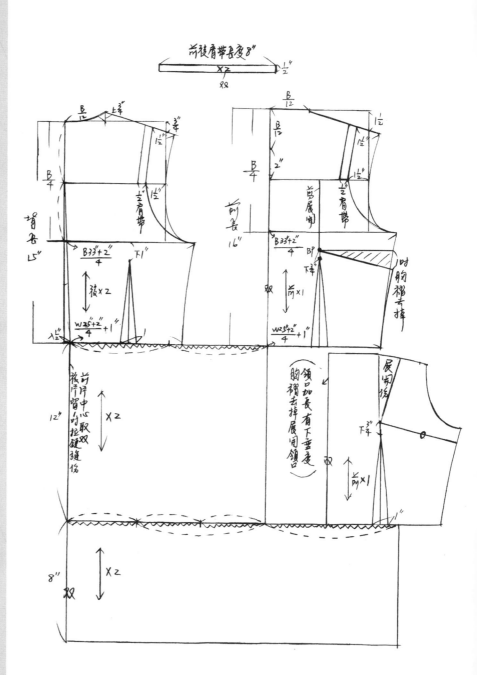

阿哥哥領切低腰洋裝

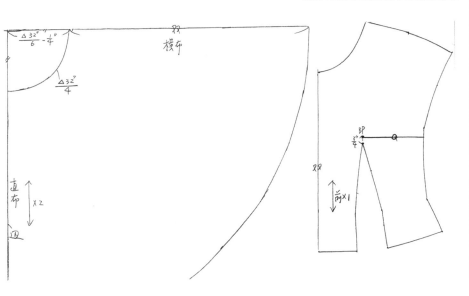

（前片胸褶去掉展移到低腰變化）

假設尺寸

肩寬15"
背長15"
前長16"
背寬14"
胸寬13 1/2"
胸圍33"(B)
乳上長9 1/2(SP)
乳間7"(BP寬)
腰圍25"(W)
臀圍35"(H)
袖長4"
裙長20(L)

連身高領高腰洋裝

假設尺寸

肩寬15"
背長15"
前長16"
背寬14"
胸寬13 1/2"
胸圍33"(B)
乳上長9 1/2"(BP)
乳間7''(BP寬)
腰圍25"(W)
臀圍35"(H)
前高腰13"
袖圈18"(AH)
上臂圍13"(BC)
裙長20"(L)

重點說明

(1)高腰身要量前高腰的長度量前高腰從前側頸點量下經過BP點最高處下凹處,就是前高腰長度,因為前長比背長多1吋胸褶在高腰上方,所以前高腰減1吋是後高腰。例:前高腰13"−1"=12"(後高腰)。

(2)高領領口開大1/4"和領口打褶1/2"所以肩寬要加1/2"領口打褶份要車掉領口會貼頸子好看,這樣肩寬就拉回原來的肩點。

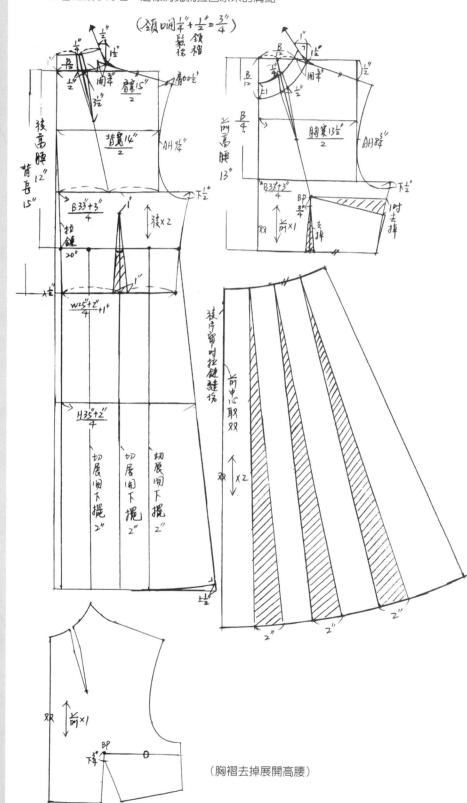

(胸褶去掉展開高腰)

重點說明

(1) 前片把胸褶去掉展移腰褶的變化。

(2) 取領時先把前後片紙型肩線相連自然前後領連在一起在領口上畫出領子的樣子，在領上平均1吋畫線從外圍剪展開圓型自然就有波浪。

切中腰荷葉邊領洋裝

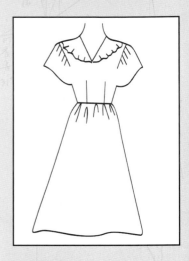

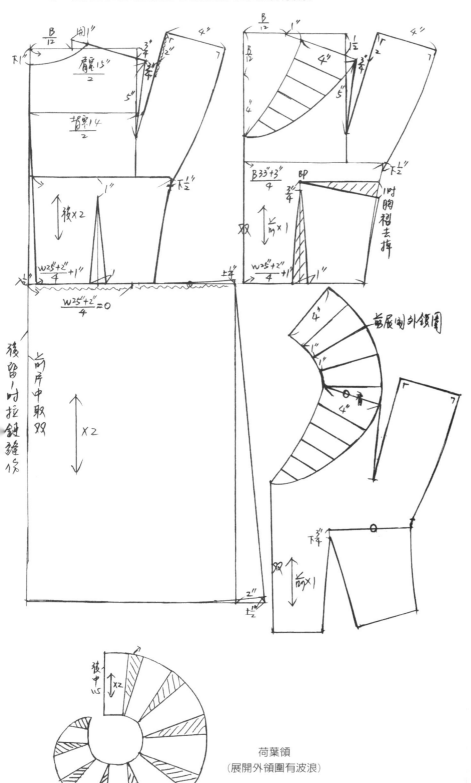

前展剪外領圍

荷葉領
（展開外領圍有波浪）

假設尺寸

肩寬15"
背長15"
前長16"
背寬14"
胸寬13 1/2"
胸圍33"(B)
乳上長9 1/2"(BP)
乳間7''(BP寬)
腰圍25"(W)
臀圍35"(H)
袖長4"
裙長20"(L)

重點說明

(1)基本原型後肩比前肩多3/4"連袖從頸點經肩點延長袖長到袖口,所以袖口後片加3/8"前片減3/8"後袖口比前袖口多3/4"這樣腋下 腋邊的弧度才會一樣。

(2)連袖胸寬要和背寬尺寸一樣腋下腋邊的弧度才會一樣。

(3)在肩點前後肩都要提高1/2"。

連袖接腰帶洋裝

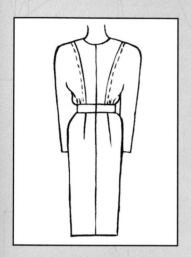

假設尺寸

肩寬15"
背長15"
前長16"
背寬14"
胸寬14"
胸圍33"(B)
乳上長9 1/2(BP)
乳間7"(BP寬)
腰圍25"'(W)
臀圍35"(H)
袖長21"(L)
袖口8"
裙長20"

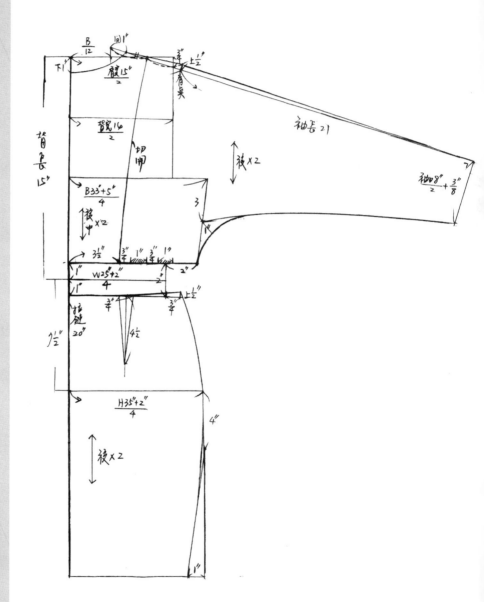

重點說明

(1)前片袖口-3/8"腰4"打褶份褶去掉旁邊展開3個打褶份各1 1/2"。

連肩袖洋裝

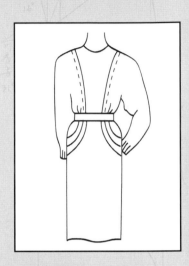

假設尺寸

肩寬15"
前長16"
背長15"
背寬14"
胸寬14"
胸圍33"(B)
乳上長9 1/2(BP)
乳間7"(BP寬)
腰圍25"
臀圍35"
袖長21"
袖口8''
裙長20"(L)

$\frac{B}{12}$　開1"

$\frac{B}{12}$

2"

$\frac{胸寬14"}{2}$

肩袋

$1\frac{1}{2}$　上$1\frac{1}{2}$

袖長21"

前×2

袖口$\frac{8"}{2}-\frac{3"}{8}$

$\frac{B33"+5"}{4}$　BP

切開

下3"

1"

雙　前中×1

$3\frac{1}{2}$　 $\frac{1}{4}$ 1" $\frac{3}{4}$

上1"(前脇邊胸褶去掉上1")

$\frac{W25"+2"}{4}$

1"　　2"

1"

$7\frac{1}{2}$

切展寬活褶

4"素褶

切　切

$\frac{H35"+2"}{4}$

4"

雙　前×1　　入1"

$1\frac{1}{2}$　$1\frac{1}{2}$　$1\frac{1}{2}$

去掉

雙　前×1

(1)連肩袖的原理肩延長肩點下5"直尺下2"畫袖斜度，因肩線後肩比前肩多3/4"所以袖子上臂圍和袖口後袖比前袖多3/4"畫後袖上臂圍和袖口要加3/8"前袖上臂圍和袖口剪3/8"，這樣袖腋下腋邊長度才會等長。

(2)連肩袖，胸寬要和臀寬尺寸一樣這樣袖腋下腋邊才會等長。

(3)連肩袖大袖圈，上臂圍量實10"+7"=17"

連肩袖洋裝

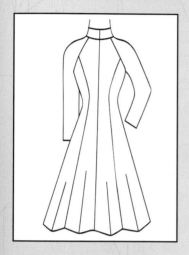

假設尺寸

肩寬15"
前長15"
背長16"
背寬14"
胸寬14"
胸圍33"(B)
乳上長9 1/2(BP)
乳間7"(BP寬)
腰圍25"
臀圍35"
上臂圍10"+7"=17"(BC)
袖長21"
袖口8''
裙長20"(L)

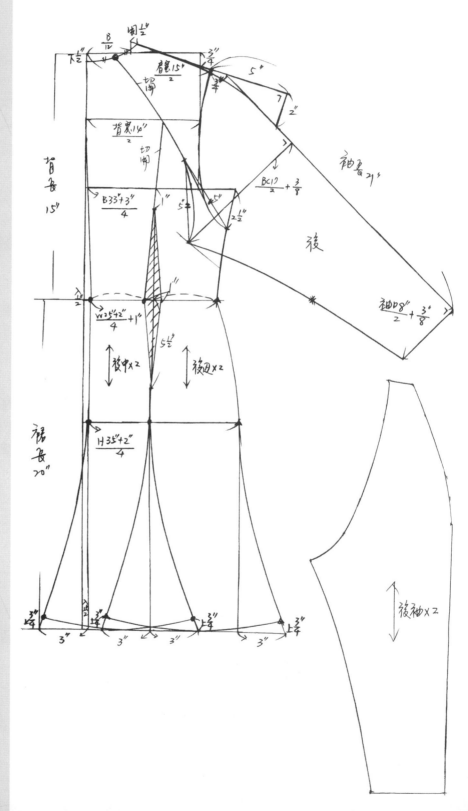

重點說明

(1) 袖長線畫好取上臂圍尺寸和袖長線平行，把前身片切開到腋下弧度的長度碰上臂圍線的長度相等弧度相等。

(2) 前領口有垂度量平面前領口的長度把長度提高和切開現成直角自然多出布來，就是垂度部份。

連肩袖洋裝

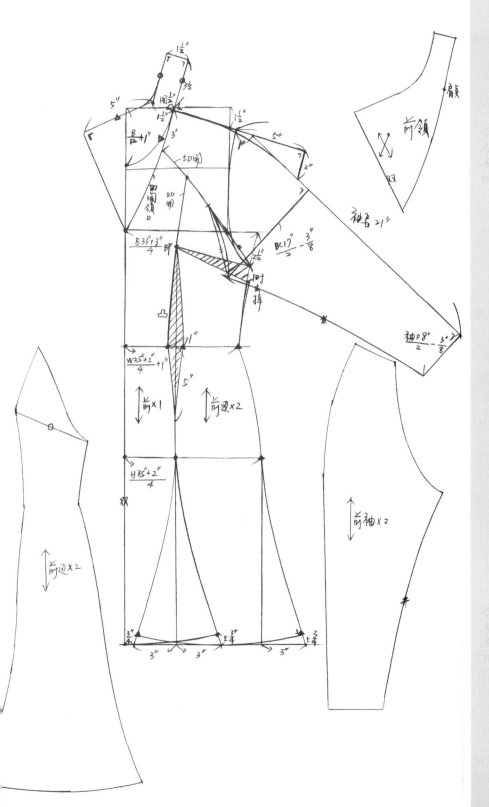

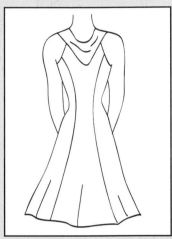

假設尺寸

肩寬15"
前長15"
背長16"
背寬14"
胸寬14"
乳上長9 1/2 (BP)
乳間7" (BP寬)
腰圍25"
臀圍35"
上臂圍17" (BC)
袖口8"
裙長20" (L)

重點說明

(1)小蓋袖也算無袖袖圈B33"/2=16 1/2(AH)袖頭不縮縫袖頭有弧度較長所以減 1/2" 16 1/2=16"(AH)

胸前活褶接蓋袖洋裝

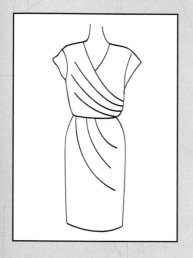

假設尺寸

肩寬15"
前長15"
背長16"
背寬14"
胸寬13 1/2"
胸圍33"(B)
乳上長9 1/2(BP)
乳間7"(BP寬)
腰圍25"
臀圍35"
袖圍16"(AH)
袖長4''
裙長20"(L)

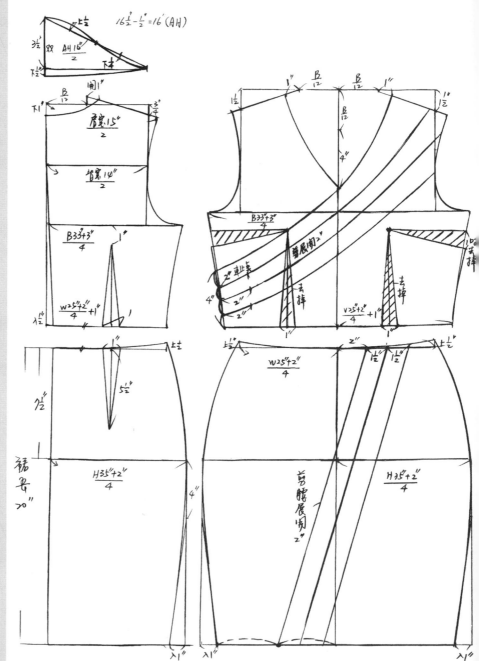

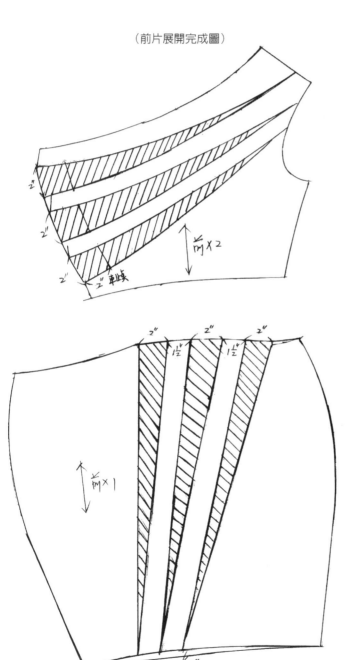

（前片展開完成圖）

中腰鬆緊
插袖八片洋裝

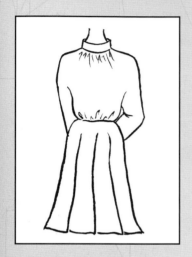

假設尺寸

肩寬15"
背長15"
前長16"
背寬14"
胸寬14"
胸圍33"
乳上長9 1/2"(BP)
乳間7"(BP寬)
腰圍25"(W)
臀圍35"(H)
袖長21"
袖口8"
裙長20"
領圍15"

重點說明

(1)旗袍式高領要量領圍量實加1 1/2鬆份。人體下頸圍比上頸圍大所以製圖上下頸圍相差1/2"、1"前中直上1/2"上下頸圍差1/2",前中直上1"上下頸圍差1"。

(2)上下頸圍不能差太多不然上頸圍會太緊。假如前中直上2"要把下頸圍放大上頸圍才不會太緊。

(3)領圍量好固定好尺寸,前後身片領圍要用皮尺量尺寸和領圍等長才可以。太大或太小要調整身片領口。

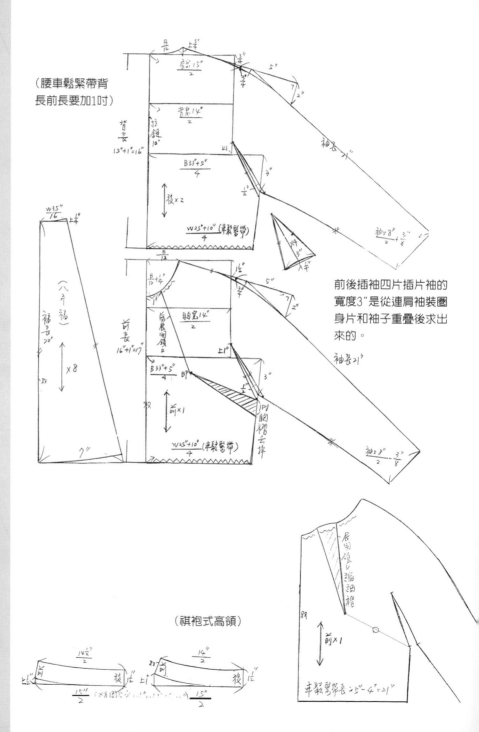

(腰車鬆緊帶背長前長要加1吋)

前後插袖四片插片袖的寬度3"是從連肩袖裝圈身片和袖子重疊後求出來的。

(祺袍式高領)

背心洋裝

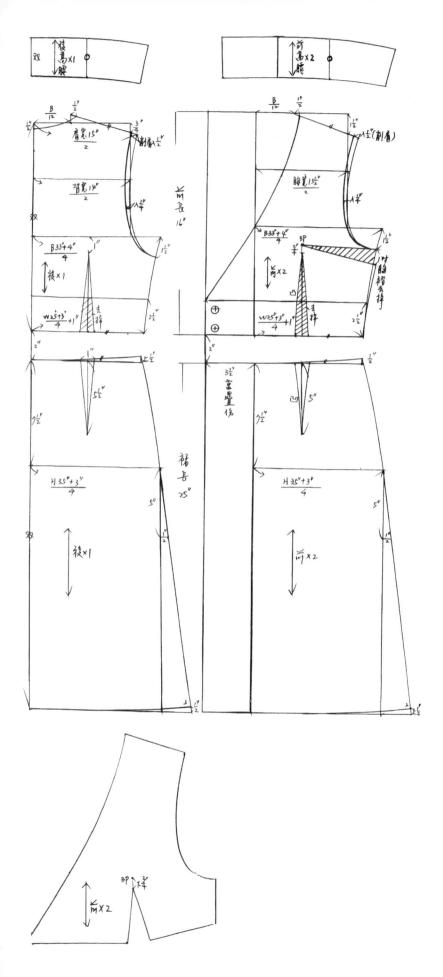

假設尺寸

肩寬15"
背長15"
前長16"
背寬14"
胸寬13 1/2"
胸圍33"
乳上長9 1/2"(BP)
乳間7"(BP寬)
腰圍25"(W)
臀圍35"(H)
衣長40"(L)

無袖旗袍

假設尺寸

肩寬15"
背長15"
前長16 1/2"
背寬14"
胸寬13 1/2"
胸圍33''(B)
乳上長9 1/2"(BP)
乳間7"(BP寬)
腰圍25"(W)
臀圍35"(H)
袖圈17 1/2"(AH)
臂圍10"+3"=13"(BC)
裙長20"(L)
領圍寬13 112"+1 1/2"=15"
　　　　　（鬆份）

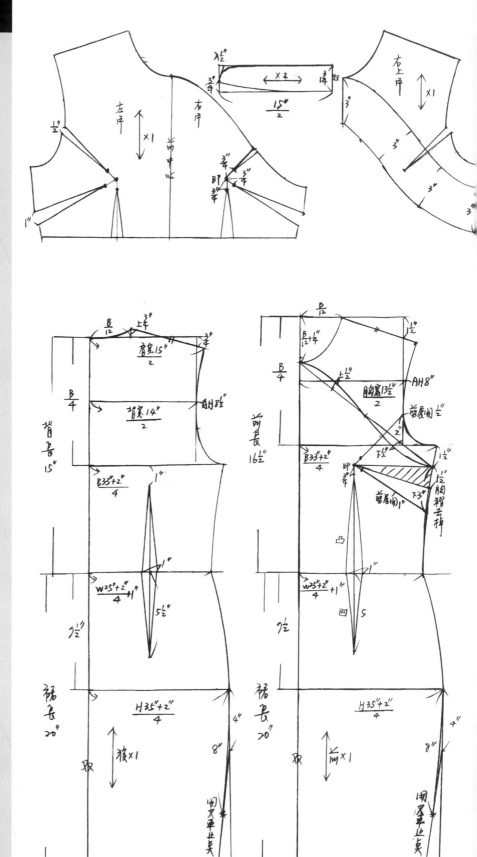

重點說明

(1)前中心領口B/12+2 1/2"圓領口的長度6"把胸褶去掉前領口展開6"提高多出布展開也多出布前肩和後肩接好前領口自然下垂自然好看。

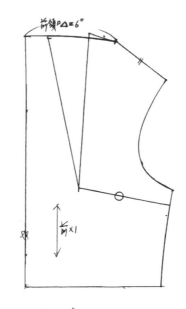

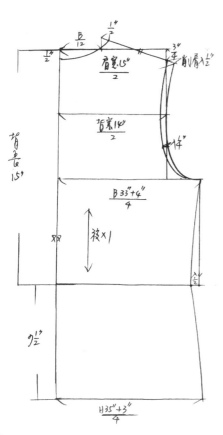

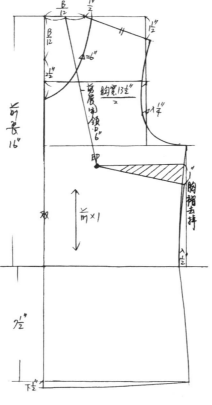

假設尺寸

肩寬15"
背長15"
前長16"
背寬14"
胸寬13 1/2"
胸圍33''(B)
乳上長9 1/2"(BP)
乳間7"(BP寬)
腰圍25"(W)
臀圍35"(H)
袖圈16 1/2"(AH)
衣長22 1/2"

尖立領襯衫

假設尺寸

肩寬15"+1"=16"(墊肩)

背長15"

前長16"

背寬14"+1"=15"(墊肩)

胸寬13 1/2"+1"=14 1/2"(墊肩)

胸圍33''(B)

乳上長9 1/2"(BP)

乳間7"(BP寬)

腰圍25"(W)

臀圍35"(H)

袖長21"

袖圈19(AH)

上背圍15"

袖口8"

衣長25"

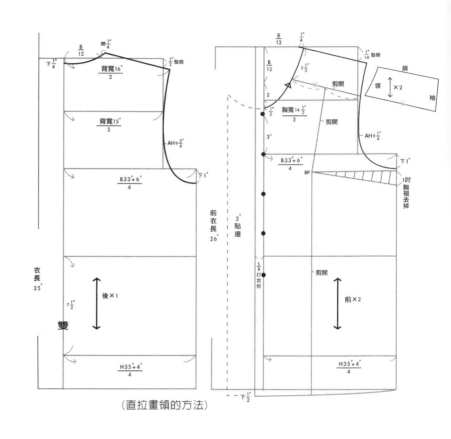

(直拉畫領的方法)

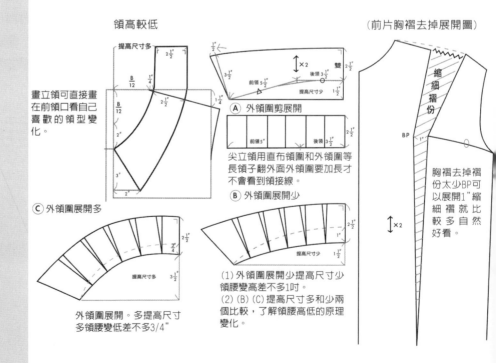

領高較低

(前片胸褶去掉展開圖)

畫立領可直接畫在前領口看自己喜歡的領型變化。

Ⓐ 外領圍剪展開

尖立領用直布領圍和外領圍等長領子翻外面外領圍要加長才不會看到領接線。

Ⓑ 外領圍展開少

Ⓒ 外領圍展開多

外領圍展開。多提高尺寸多領腰變低差不多3/4"

(1) 外領圍展開少提高尺寸少領腰變高差不多1吋。

(2) (B)(C)提高尺寸多和少兩個比較,了解領腰高低的原理變化。

胸褶去掉褶份太少BP可以展開1"縮細褶就比較多自然好看。

縮細褶份

重點說明

(1)一般基本袖圈是量胸圍加鬆份的一半落肩袖是量深片的前後袖圈尺寸畫袖子。

(2)領圍量頸子量實13 1/2"+1 1/2"(鬆份)=15"領圍固定好尺寸。用量身皮尺量前後身片的領圍要和頸子的領圍相等。假如太大或太小要調整身片的前後領圍。

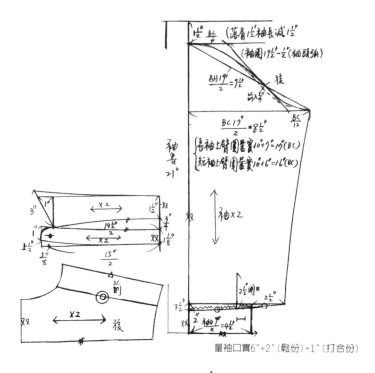

量袖口實6"+2"(鬆份)+1"(打合份)

落肩女襯衫

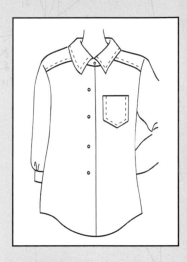

假設尺寸

肩寬16"
背長15"
前長16"
背寬15"
胸寬14 1/2"
胸圍33''(B)
乳上長9 1/2"(BP)
乳間7"(BP寬)
袖長21"
袖口8"
袖圈19(AH)
上背圍17"(BC)
領圍15"
衣長28"

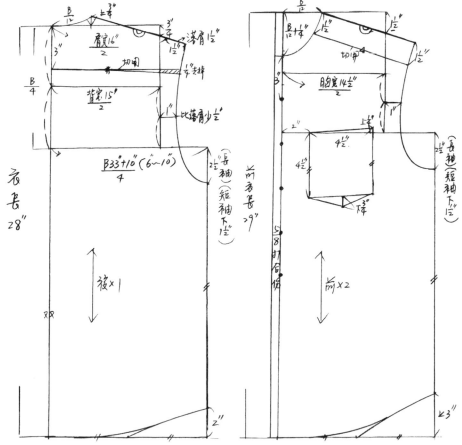

連肩袖襯衫

重點說明

(1)連肩袖因後肩線比前肩線多3/4"所以肩點延長袖長上臂圍和袖口後片要加3/8"前片減3/8"。

(2)連領座的襯衫領要量頸圍實加1 1/2～2"的鬆份(13 1/2"+1 1/2"=15")下領圍15"/2+5"/8直上1/2"上領圍小1/2取14" 1/2上面再畫領子的版子。

(3)畫袖子先取後上臂圍尺寸和袖長線平行再取身片袖圈腋下處的長度弧度碰上臂圍尺寸長度和弧度要相等。

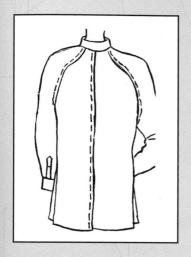

假設尺寸

肩寬16"

背長15"

前長16"

背寬15"

胸寬15"

胸圍33''（B）

臀圍35"（H）

袖長21"

袖口8"

上臂圍17"（BC）

領圍15"

衣長28"

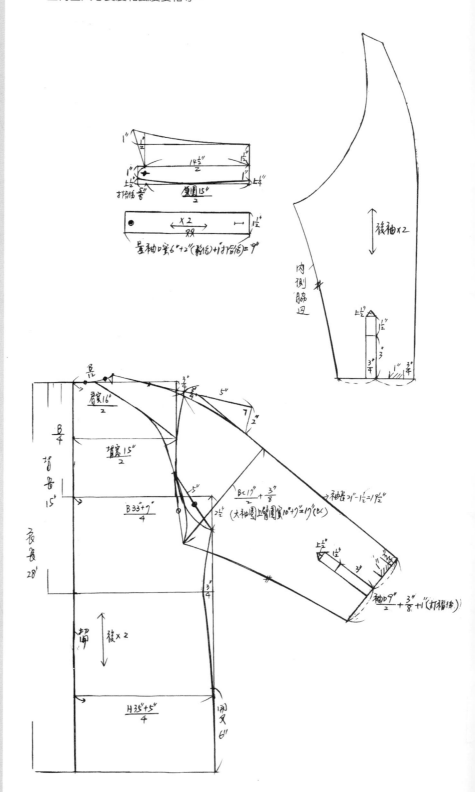

重點說明

(1) 連肩袖胸寬和背寬要取等長這樣前後袖內側腋邊才等長。

(2) 袖子先取前上臂圍尺寸和袖長線平行再取袖圈腋下長度和弧度碰上臂圍尺寸長度和弧度要相等。

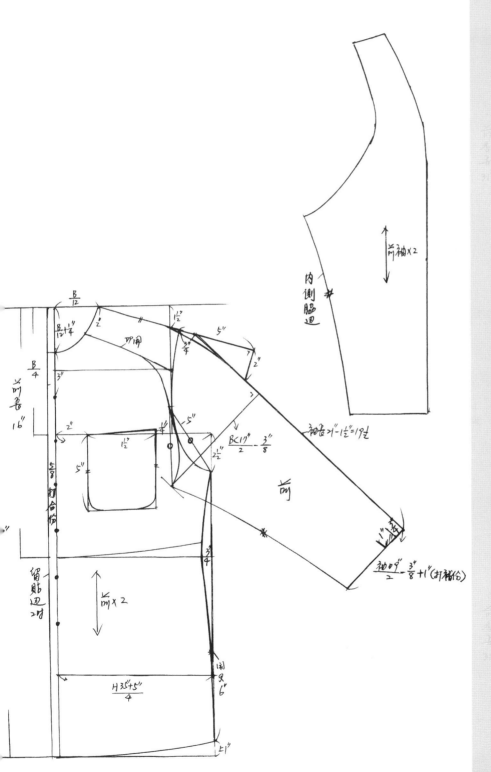

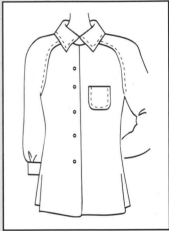

連肩袖襯衫

假設尺寸

肩寬16"
背長15"
前長16"
背寬15"
胸寬15"
胸圍33'' (B)
臀圍35" (H)
袖長21"
袖口8"
上臂圍17" (BC)
前衣長29"

旗袍領單穿上衣

重點說明

(1) 單穿上衣從前中心剪經BP點到脥邊胸褶去掉前中心展開3吋縮細褶。
(2) 領圍量頸圍量實13 1/2"+1 1/2"(鬆份)=15"
(3) 身片的領為要和頸子領圍等長。
(4) 單穿上衣胸圍加鬆份的一半是袖圈B33"+5"除2是19"(AH)單穿袖圈
　　可減少1/2"是18 1/2(AH)

假設尺寸

肩寬15"+1/2=15 1/2(墊肩)
背長15
前長16
背寬14 1/2"
胸寬14"
胸圍33"(B)
乳上長9 1/2(BP)
乳間7"(SP寬)
腰圍25"(W)
臀圍35"(H)
袖圈18 1/2"(AH)
上臂圍寬10"+3 1/2"=13 1/2"(BC)
衣長25"

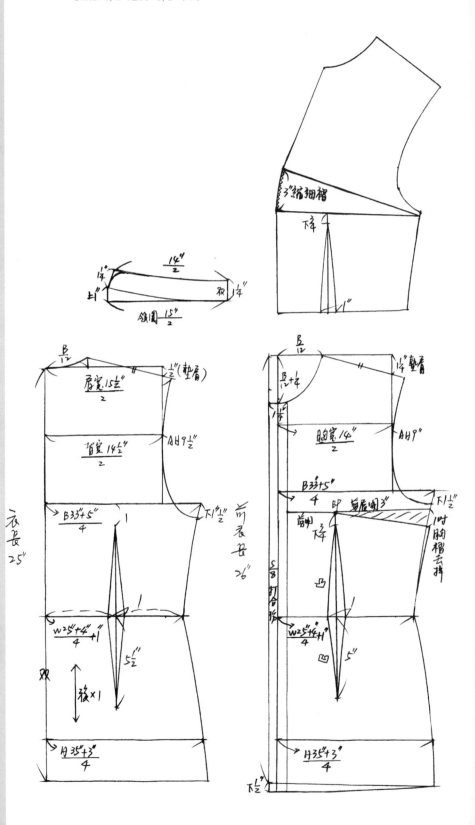

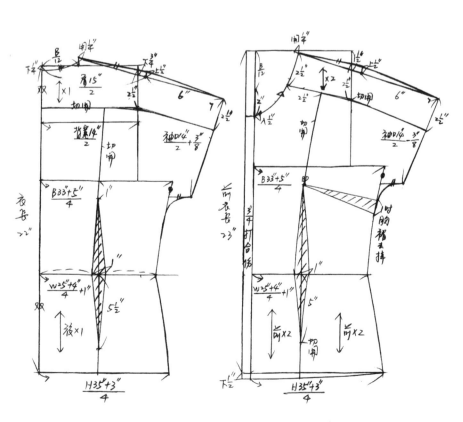

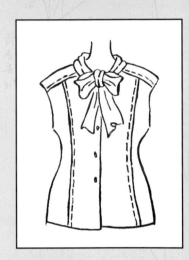

蝴蝶結領單穿上衣

蝴蝶結領×2"長
領帶 12"長

後×1
後側片×2
前×2
前側片×2

背1/2
肩15/2
背寬14/2
B33"+5/4
W35"+4/4 +1"
5½"
H35"+3/4
後×1

前衣若 23"

B33"+5/4
W35"+4/4 +1"
H35"+3/4
前×2
前×2

袖口14/2 + 3/8"
6"

假設尺寸

肩寬15"
背長15"
前長16"
背寬14"
胸寬14"
胸圍33"(B)
乳上長9 1/2"(BP)
乳寬7"(BP寬)
腰圍25''(W)
臀圍35"(H)
袖長6"
袖口14"
衣長22"

重點說明

(1)（A）圖前肩線和後肩線不重疊外領圍不貼身會太鬆看到領接線。

(2)（B）圖前肩線和後肩線重疊一吋外領圍較短，領腰會高1/4"。

(3)前肩和後肩重疊最多2吋領腰會高一點，但不能重疊太多前後領圈的弧度不順，重疊多等於用立領的畫法。

夾克式貼身海軍領
單穿上衣

假設尺寸

肩寬15"+ 1/2"=15 1/2"（墊肩）

背長15"

前長16"

背寬14 1/2"

胸寬14

胸圍33"（B）

乳上長9 1/2（BP）

乳間7"（BP寬）

腰圍25"（W）

臀圍35"（H）

袖圈18 1/2"（AH）

上臂圍實10"+3 1/2"=13 1/2"（BC）

衣長25"

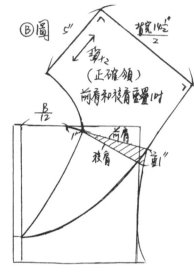

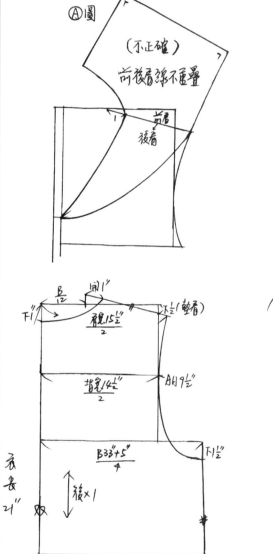

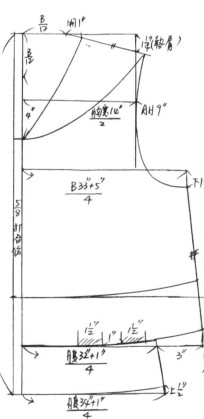

重點說明

(1) 領口縮細褶或鬆緊帶亦可，連肩袖在上臂圍前片減3/8"後片加3/8"。

(2) 連肩袖胸寬和背寬等長。

(3) 前後袖取紙型中間留3吋縮細褶份。

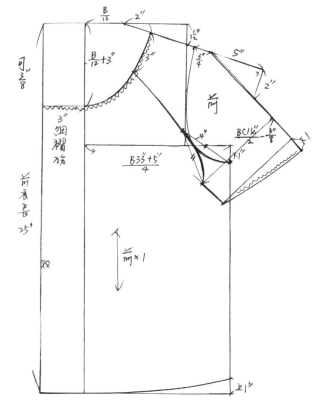

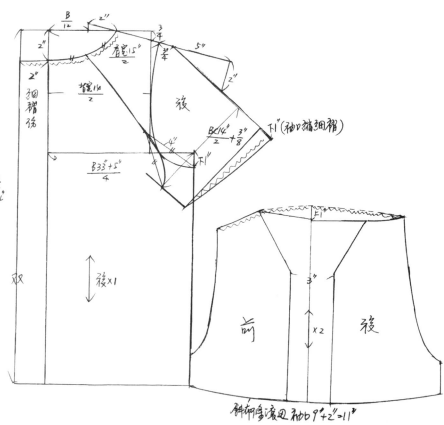

連肩袖上衣

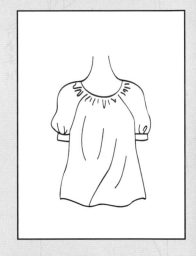

假設尺寸

肩寬15"

背長15"

前長16"

背寬14"

胸寬14"

胸圍33"(B)

乳上長9 1/2(BP)

袖長9"

袖口9"+2"=11"

袖圈19(AH)

上臂圍實10"+4=14""(BC)

衣長24"

連接袖上衣

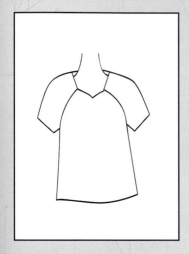

假設尺寸

肩寬16"
背長15"
前長16"
背寬15"
胸寬15"
胸圍33"（B）
袖長10"
袖口14"
上臂圍18"
衣長24"

重點說明

（1）連肩袖從側頸點經肩點延長線這種打板屬於較寬型的衣服胸圍寬大上臂圍較大這種袖不貼手臂袖口會傾斜向上。

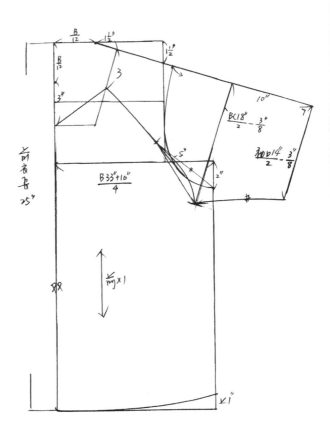

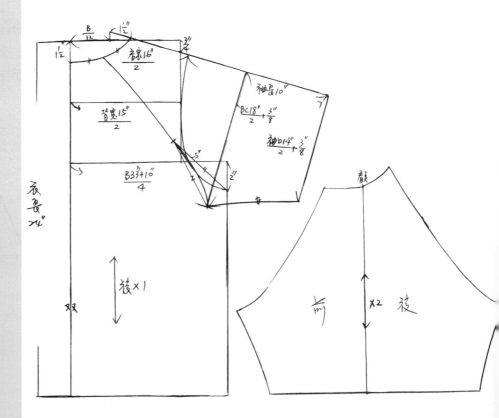

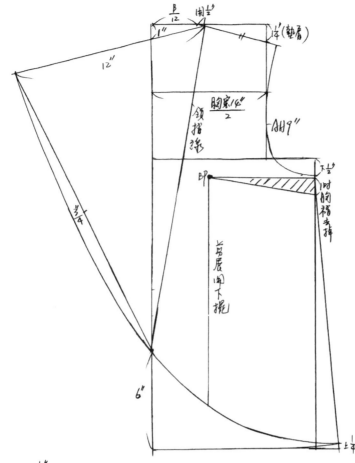

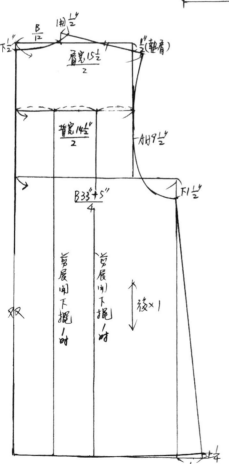

波浪領上衣

假設尺寸

肩寬15"+ 1/2=15 1/2"（墊肩）
背長15"
前長16"
背寬14 1/2"
胸寬14"
胸圍33"（B）
乳上長9 1/2（BP）
乳間7"（BP寬）
袖長9"
袖口12"
袖圈18 1/2"（AH）
上臂圍10"+3 1/2"=13 1/2"（BC）
衣長25"

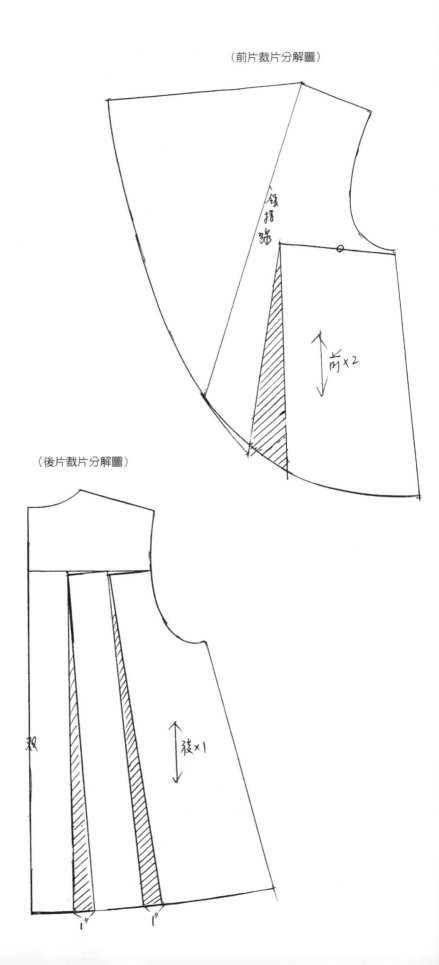

（前片裁片分解圖）

銀摺線

前×2

（後片裁片分解圖）

後×1

重點說明

(1) 羅馬領先量前領口長度，長度提高和切開的位置成直角領口提高多出來的布就是垂下來領口第一褶，假如還要多三褶可平分四分三條現在切開展開1 1/2"褶份。

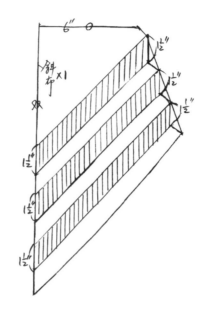

羅馬領上衣

假設尺寸

肩寬15"+ 1/2=15 1/2"(墊肩)
背長15"
前長16"
背寬14 1/2"
胸寬14"
胸圍33"(B)
袖長21"
袖口9"
袖圈18 1/2"(AH)
上臂圍10"+4"=14"
臀圍35"(H)
衣長25"

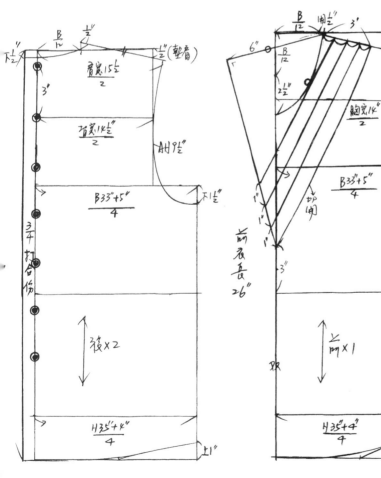

波浪領上衣

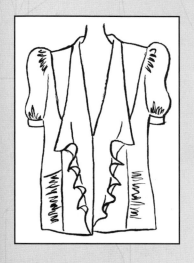

假設尺寸

肩寬15"
背長15"
前長16"
背寬14"
胸寬14"
胸圍33"(B)
乳上長9 1/2"(BP)
乳間7"(BP寬)
臀圍35"(H)
袖長10"
袖口11"
衣長24"

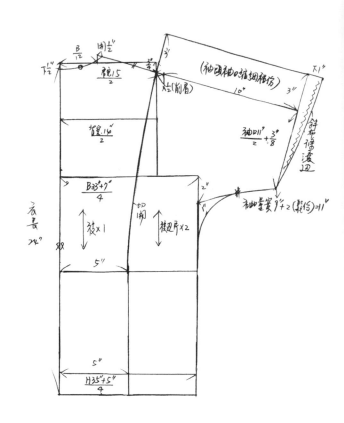

（後領口直角碰領折線3"較多
外領圍較長領高較低。）

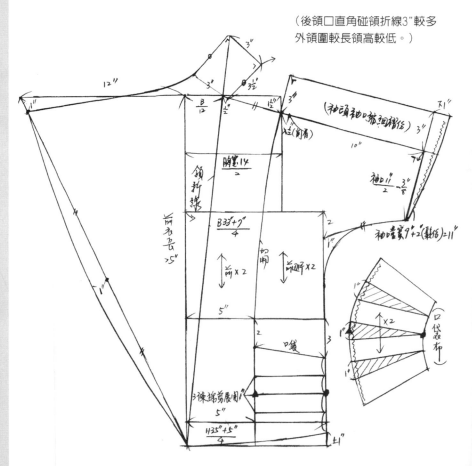

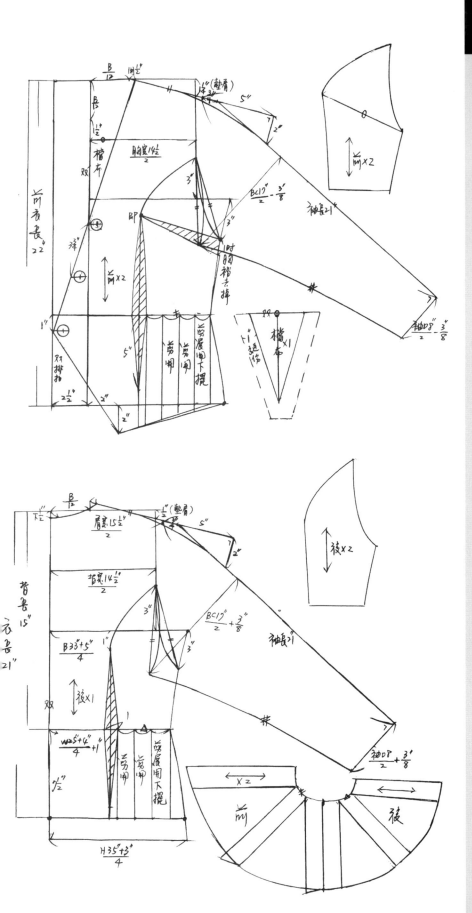

連肩袖穿上衣

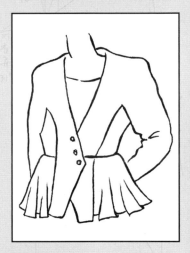

假設尺寸

肩寬15"+1/2"=15 1/2"墊肩
背長15"
前長16"
背寬14"+1/2"=14 1/2"
胸寬14 1/2"
乳上長9 1/2"(BP)
乳間7"(BP寬)
胸圍33"(B)
腰圍25"(W)
臀圍35"(H)
上臂圍10"+7"=17"(BC)
袖長21"
袖口8"
衣長21"

三角領單穿上衣

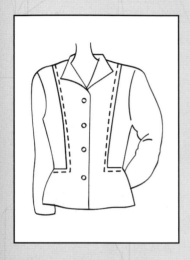

假設尺寸

肩寬15"+1/2"=15 1/2"墊肩
背長15"
前長16"
背寬14 1/2"
胸寬14"
胸圍33"(B)
乳上長9 1/2"(BP)
乳間7"(BP寬)
袖長21"
袖口9"
袖圍18 1/2"(AH)
上臂圍10"+3 1/2"=13 1/2"(BC)
衣長19"

重點說明

(1)連前身片三角領可自己設計領型畫在右邊在用複描器把領子描左邊。
(2)畫衣服的長度畫到臀圍線然後取需要的長度。
(3)單穿上衣B33"+5"=38"除2是19"(AH)袖圈
　　單穿袖圈可減少1/2"是18 1/2"(AH)袖圈

（前後邊片分解圖）

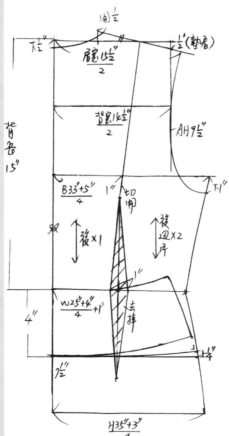
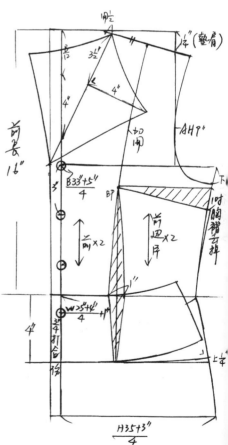

重點說明

(1) 立領直接在前身片畫領子或用立領提高1吋的高度畫都可以。

(2) 兩種領子畫法都可以只是領高高低的區別。

（前後邊片分解圖）

尖立領單穿上衣

假設尺寸

肩寬15"+1/2=15 1/2"(墊肩)

背長15"

前長16"

背寬14 1/2"

胸寬14"

胸圍33"(B)

乳上長9 1/2"(BP)

乳間7"(BP寬)

腰圍25"(W)

臀圍35"(H)

袖長9"

袖口12"

袖圈18 1/2"(AH)

上臂圍10"+3 1/2"=13 1/2"(BC)

衣長21"

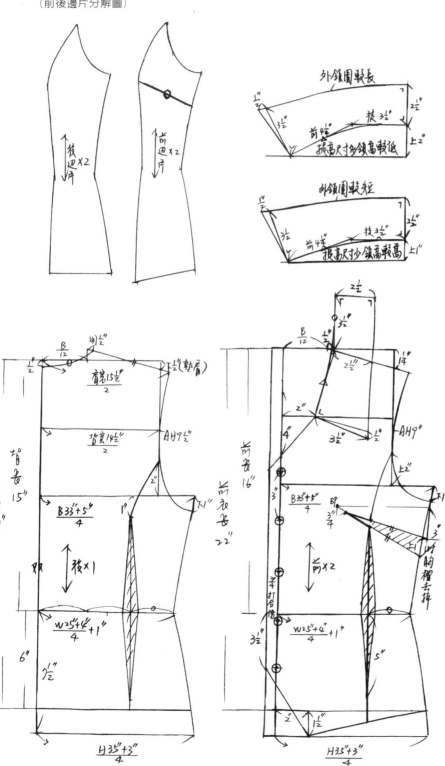

領折線有領高倒份原理

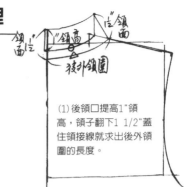

（1）後領口提高1"領高，領子翻下1 1/2"蓋住領接線就求出後外領圍的長度。

（國民領）

（2）（夏、春、秋裝後領口開1/4"）

（3）前領口B/12開1/2"比後領口多開1/4"在前肩領口附近較平順，再取前肩和後肩等長。前中領口B/12下4"從B/12點經B/12下4"點畫一條領折線延長到3/4"打合份的線，在領折線右邊先畫出下領樣式。

②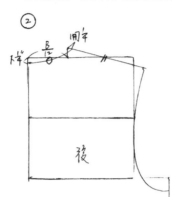

③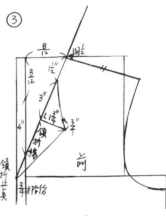

④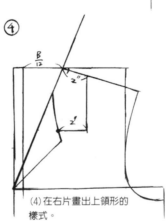

（4）在右片畫出上領形的樣式。

⑤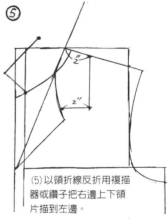

（5）以領折線反折用複描器或鑽子把右邊上下領片描到左邊。

（後外領圍長）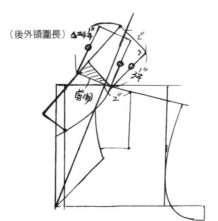

（6）後領口和後外領圍等長領子翻下會看到領接線把外領圍剪展開到蓋後領接線下1/2"處就是後外領圍的長度。

（後外領圍）=4 1/4"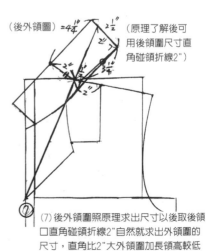

（原理了解後可用後領圍尺寸直角碰領折線2"）

⑦（7）後外領圍照原理求出尺寸以後取後領口直角碰領折線2"自然就求出外領圍的尺寸，直角比2"大外領圍加長領高較低比2"小外領圍短會看到領接線。

重點說明

前肩領口到外領圍的領寬多少取後領圍為標準平行一樣寬畫到後中心領寬。

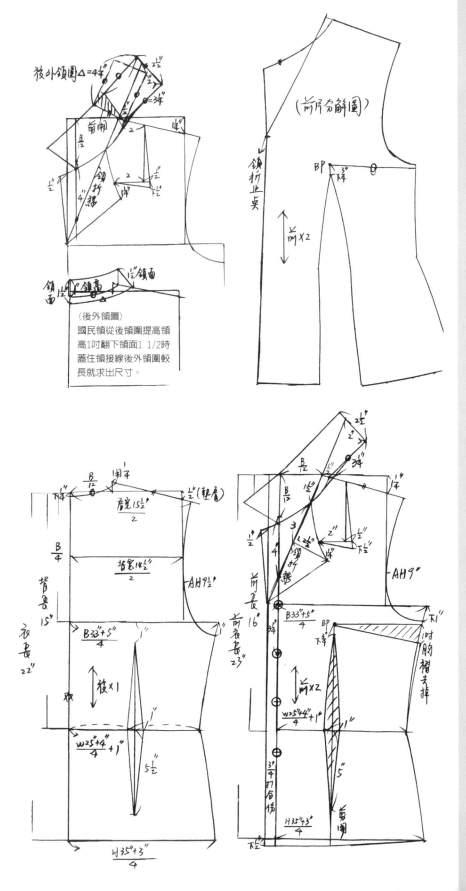

（後外領圖）

國民領從後領圍提高領高1吋翻下領面1 1/2時蓋住領接線後外領圍較長就求出尺寸。

國名領單穿上衣

假設尺寸

肩寬15"+1/2=15 1/2"（墊肩）
背長16"
前長15"
背寬14 1/2"
胸寬14"
胸圍33"（B）
乳上長9 1/2"（BP）
乳間7"（BP寬）
腰圍25"（W）
臀圍35"（H）
袖長21"
袖圈18 1/2"（AH）
上臂圍10"+3 1/2"=13 1/2"（BC）
衣長22"

連身羅大領單穿上衣

假設尺寸

肩寬15"+1/2=15 1/2"(墊肩)

前長16"

背長15"

背寬14 1/2"

胸寬14"

胸圍33"(B)

乳上長9 1/2"(BP)

乳間7"(BP寬)

腰圍25"(W)

臀圍35"(H)

袖長21"

袖口9"

袖圈18 1/2"(AH)

上臂圍10"+3 1/2"=13 1/2"(BC)

衣長22 1/2"

重點說明

(1)畫羅大領先從前側頸點開1/2"和前中心下B/12+4"點畫條領折線把設計領子的樣式畫在右邊將領折線反折用複描器將領子描到左邊在從前頸點開1/2"點取後領圍的長度和領折線成直角取2"碰領折線然後取前側頸點1/2"點到描到左邊領寬多少,取後領口做標準量一樣寬畫弧度到後中心領寬後領外圍比後領口長才不會看到領接線。

(2)以後畫有領座高的領如,國名領、羅大領、西裝領、絲瓜領、五角立領都是用後領口直角碰領折線2"求出後外領圍的長度,比2吋少領圍太短會看到接領線,比2"多外領圍加長領高較低,所以可以比2"多不能比2"少。

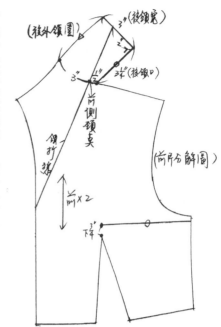

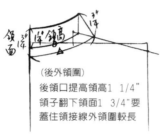

(後外領圍)

後領口提高領高1 1/4"

領子翻下領面1 3/4"要蓋住領接線外領圍較長

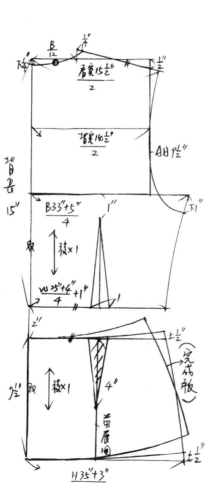

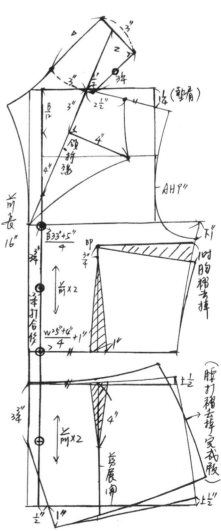

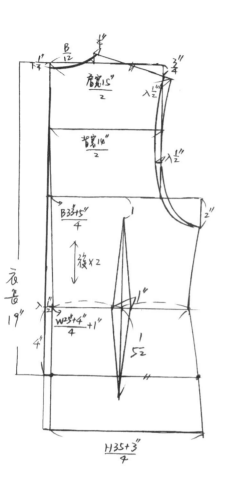

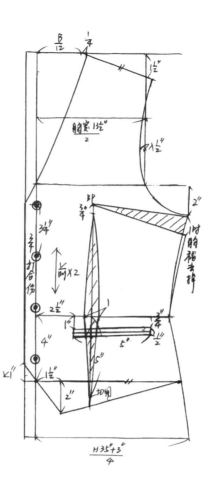

無領背心

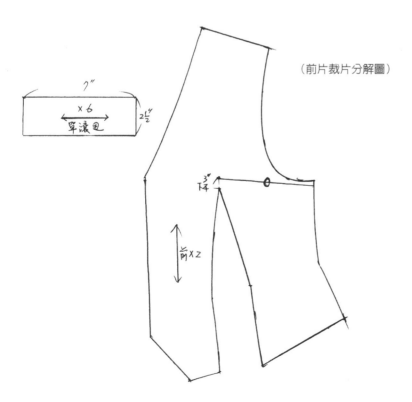

（前片裁片分解圖）

假設尺寸

肩寬15"
背長15"
前長16"
背寬14"
胸寬13 1/2"
胸圍33"(B)
乳上長9 1/2"(BP)
乳間7"(BP寬)
腰圍25"(W)
臀圍35"(H)
衣長19"

尖立領夾克外套

假設尺寸

肩寬15"+1"=16"（冬天）
背長15"
前長16"
背寬15"
胸寬14 1/2"
胸圍33"（B）
乳上長9 1/2"（BP）
乳間7"（BP寬）
腰圍25"（W）
臀圍35"（H）
袖長22"
袖口9"
袖圈20"（AH）
上臂圍10"+4"=14"（BC）
衣長22

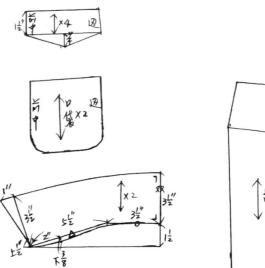

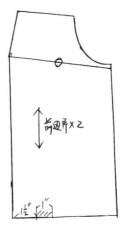

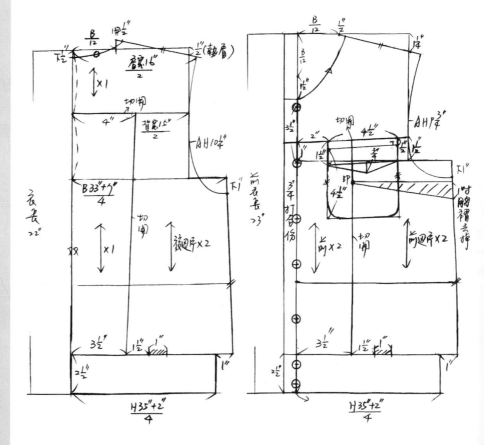

重點說明

(1)大袖圈量身片前後袖圈尺寸畫袖子假定袖圈22 1/2"-1/2"袖頭不縮縫袖頭畫弧度較長所以減1/2"。
袖圈22 1/2"-1/2"=22"(AH)上臂圍寬10"+9"(鬆份)=19"(BC)
(2)領口B/12開1/2"點和肩線成直角取後領口再取直角取高領的寬度，外領圍和後領口等長就是高領的製圖。

連身高領夾克

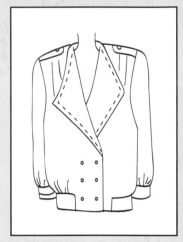

假設尺寸

肩寬15"+1"=16"（冬天）
前長16"
背長15"
背寬15"
胸寬14 1/2"
胸圍33"(B)
乳上長9 1/2"(BP)
乳間7"(BP寬)
臀圍35"(H)
袖長22"
袖口9"
袖圈22"(AH)
上臂圍10"+9"=19"(BC)
衣長25"

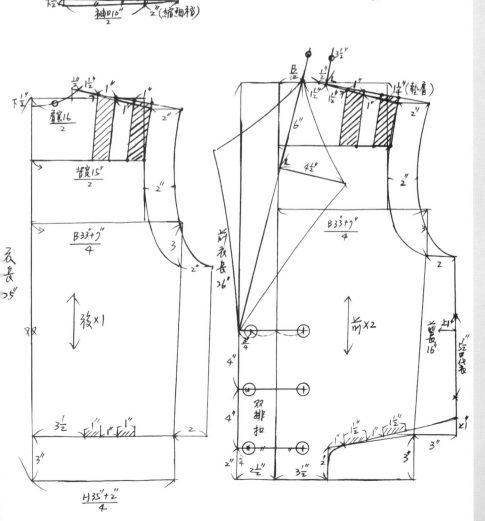

披風

假設尺寸

肩寬15"+1"=16"（冬天）
背長15"
前長16"
背寬15"
胸寬15"
胸圍33"（B）
衣長30"

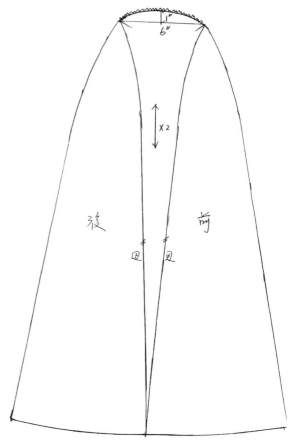

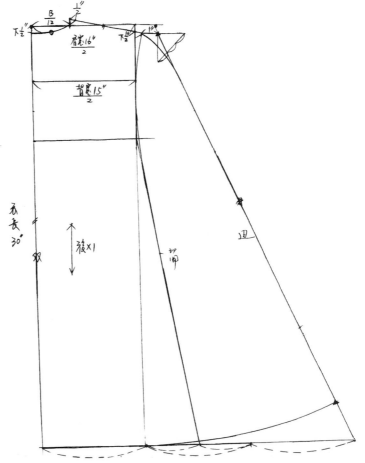

重點說明

（側臉表面到頭後中心寬9"+2"（鬆份）=11"）

（前側頸點到頭上面中心量實12"加2鬆份14"）

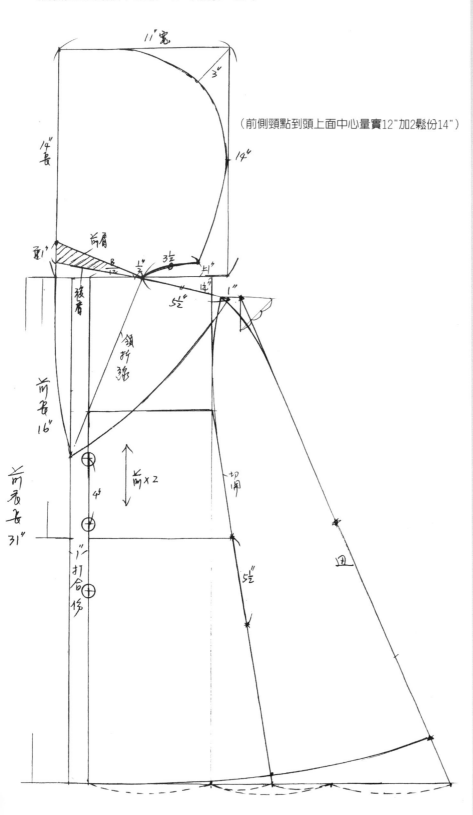

披風

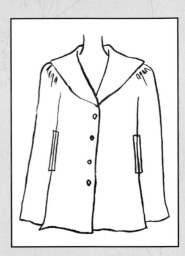

假設尺寸

肩寬15"+1"=16"（冬天）
背長15"
前長16"
背寬15"
胸寬15"
胸圍33"（B）
衣長31"（L）

重點說明

(1) 畫領子以領折線做標準在前身片右邊設計領子的樣式把領折線反折用複描器或鑽子描到左邊前頸肩點取後領口尺寸直角2 1/2"碰領折線再量前頸肩點到外領圍的寬度多少一樣寬畫弧度到後中心。

(2) 前圖有國民領的原理用後領口碰領折線成直角2"固定比2"多2 1/2"因絲瓜領領寬較寬所以用2 1/2"使外領圍較長，領高才不會太高。

(3) 絲瓜領外套沒切線條胸褶去掉要延長到外領圍，胸褶展移到領口的變化。

絲瓜領外套

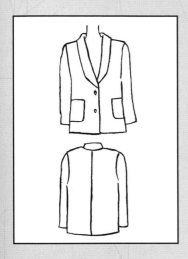

假設尺寸

肩寬15"+1"=16"（冬外套墊肩）
背長15"
前長16''
背寬15"
胸寬14 1/2"
胸圍33"(B)
乳上長9 1/2"(BP)
乳間7"(BP寬)
腰圍25"(W)
臀圍35'"(H)
袖長22"
袖口10"
袖圈20"(AH)
上臂圍10"+4"=14"
衣長26"

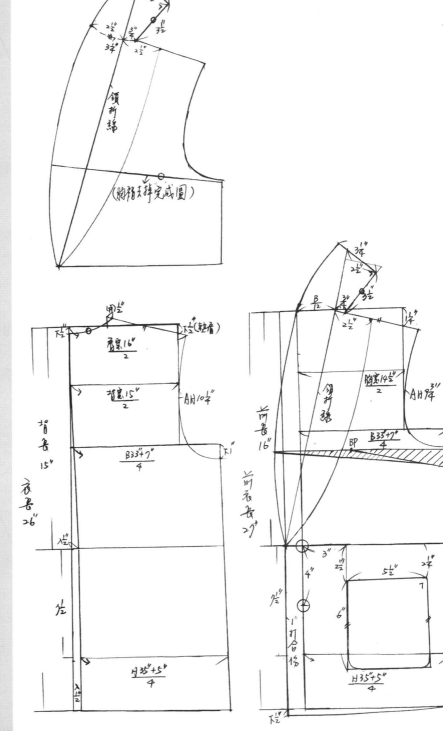

圓型公示線連身高領外套

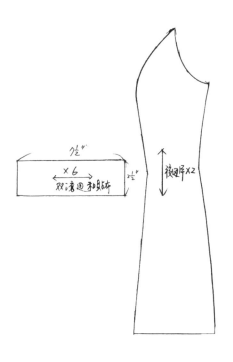

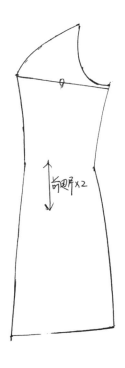

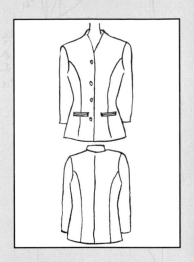

假設尺寸

肩寬16"
背長15"
前長16''
背寬15"
胸寬14 1/2"
胸圍33"(B)
乳上長9 1/2"(BP)
乳間7"(BP寬)
腰圍25"(W)
臀圍35 '"(H)
袖長22"
袖口10"
袖圈19 1/2"(AH)
上臂圍10"+4"=14"(BC)
衣長26"

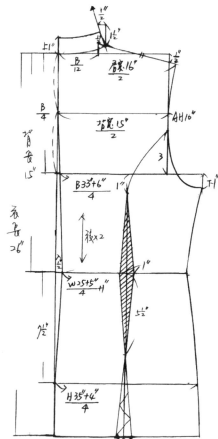

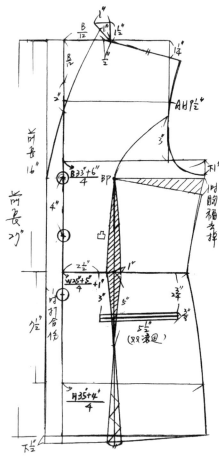

直型公示線連領外套

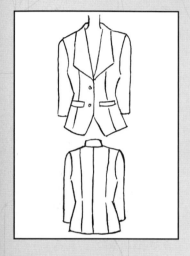

假設尺寸

肩寬16"
背長15"
前長16''
背寬15"
胸寬14 1/2"
胸圍33"(B)
乳上長9 1/2"(BP)
乳間7"(BP寬)
腰圍25"(W)
臀圍35'"(H)
袖長22"
袖口10"
袖圈19 1/2"(AH)
上臂圍10"+4"=14"(BC)
衣長26"

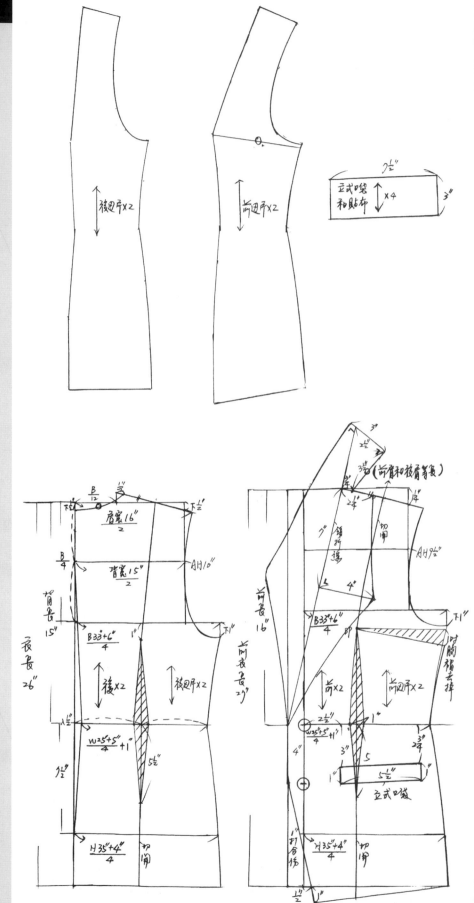

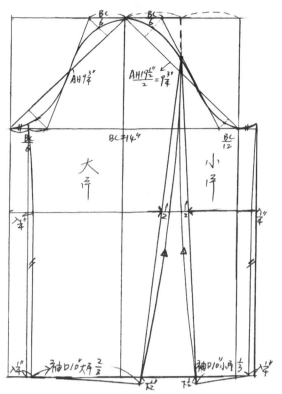

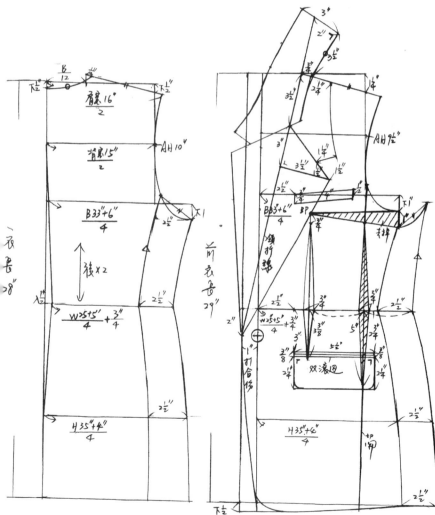

女西裝外套

假設尺寸

肩寬16"
背長15"
前長16''
背寬15"
胸寬14 1/2"
胸圍33"(B)
乳上長9 1/2"(BP)
乳間7"(BP寬)
腰圍25"(W)
臀圍35'"(H)
袖長22"(L)
袖口10"
袖肘12"
袖圈19 1/2"(AH)
上臂圍10"+4"=14"(BC)
衣長28"

女西裝裁片分解圖

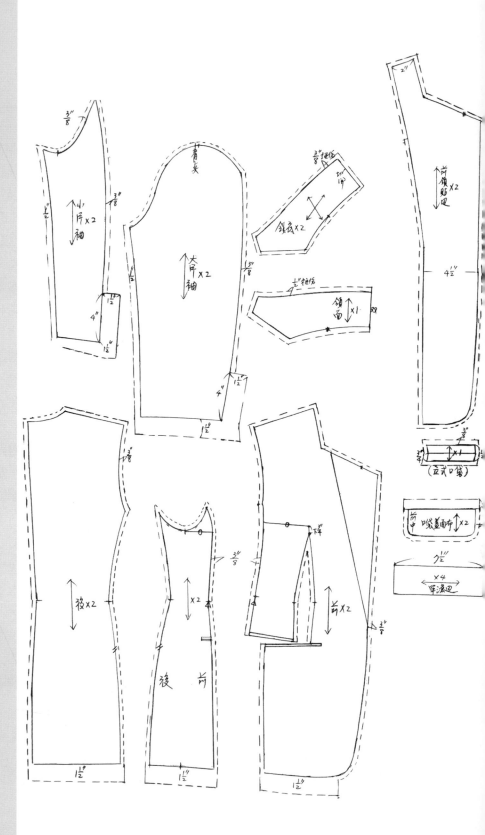

雁子領雙排扣西裝外套

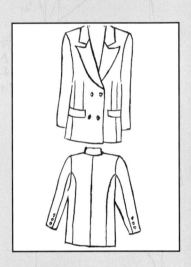

假設尺寸

肩寬16"
背長15"
前長16''
背寬15"
胸寬14 1/2"
胸圍33"(B)
乳上長9 1/2"(BP)
乳間7"(BP寬)
腰圍25"(W)
臀圍35'"(H)
袖長22"(L)
袖口10"
袖圈20"(AH)
上臂圍10"+4"=14"(BC)
衣長28"

肩寬16"
2

背寬15"
2

B33+7"
4

H35+5"
4

後×2

領折線

雙排扣
2½"

單滾口

H35+5"
4

前×2

（裁片分解圖）

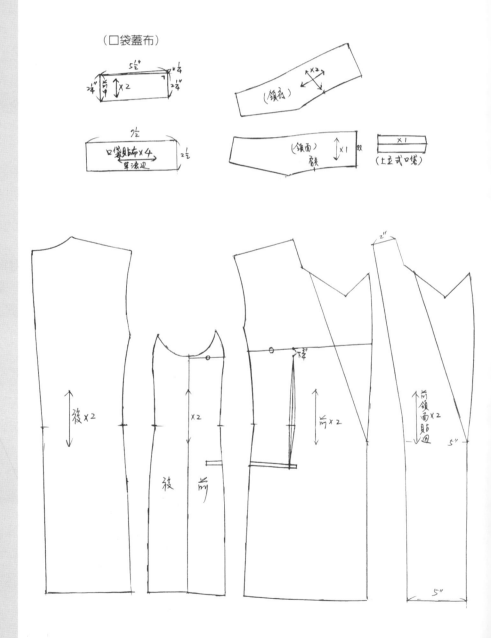

（口袋蓋布）

（領衣）

口袋貼布×4

（領面）領

（上立式口袋）

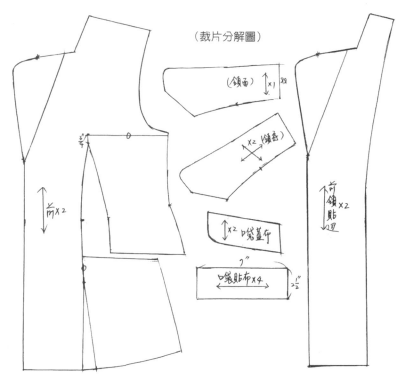

（裁片分解圖）

（領面）×1

×2（領裏）

×2 口袋蓋布

口袋貼布×4

前領貼邊×2

前×2

圓領西裝外套

假設尺寸

肩寬16"
背長15"
前長16''
背寬15"
胸寬14 1/2"
胸圍33"（B）
乳上長9 1/2"（BP）
乳間7"（BP寬）
腰圍25"（W）
臀圍35''"（H）
袖長22"（L）
袖口10"
袖圈19 1/2"（AH）
上臂圍10"+4"=14"（BC）
衣長26"

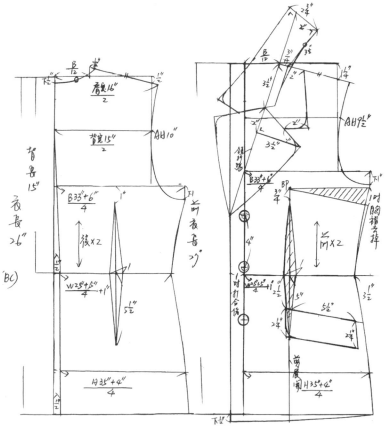

高領短外套

假設尺寸

肩寬16"
背長15"
前長16''
背寬15"
胸寬14 1/2"
胸圍33"(B)
乳上長9 1/2"(BP)
乳間7"(BP寬)
腰圍25"(W)
臀圍35 '"(H)
袖長22"(L)
袖口10"
袖圈19 1/2"(AH)
上臂圍10"+4"=14"(BC)
衣長21"

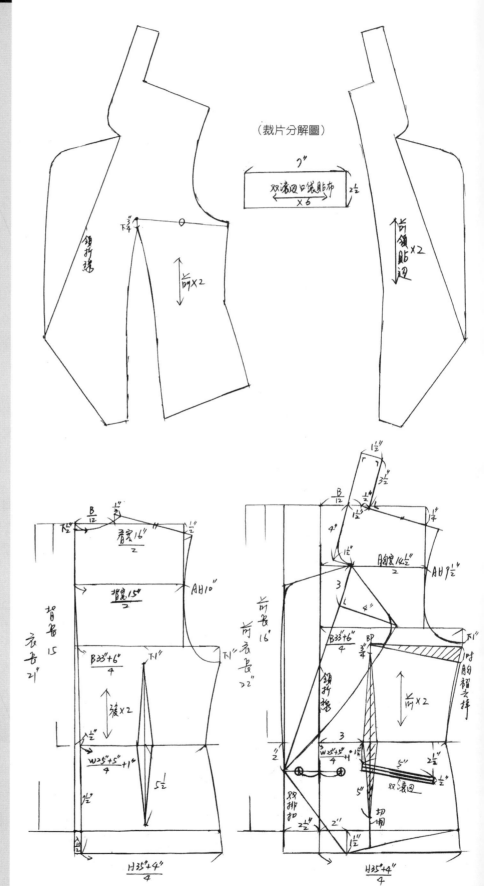

（裁片分解圖）

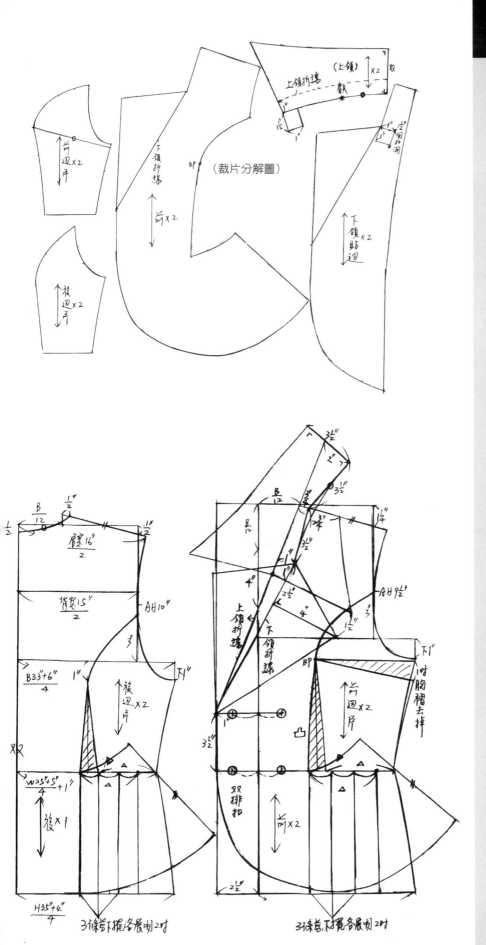

（裁片分解圖）

重疊五角領外套

假設尺寸

肩寬16"
背長15"
前長16''
背寬15"
胸寬14 1/2"
胸圍33"（B）
乳上長9 1/2"（BP）
乳間7"（BP寬）
腰圍25"（W）
臀圍35'"（H）
袖長22"（L）
袖口10"
袖圈19 1/2"（AH）
上臂圍10"+4"=14"（BC）
衣長22 1/2"

重疊領中長外套

假設尺寸

肩寬16 1/2"
背長15"
前長16''
背寬15 1/2"
胸寬15"
胸圍33"(B)
乳上長9 1/2"(BP)
乳間7"(BP寬)
腰圍25"(W)
臀圍35'"(H)
袖長22"(L)
袖口11"
袖圈23"(AH)
上臂圍10"+9"=19"(BC)
衣長30"

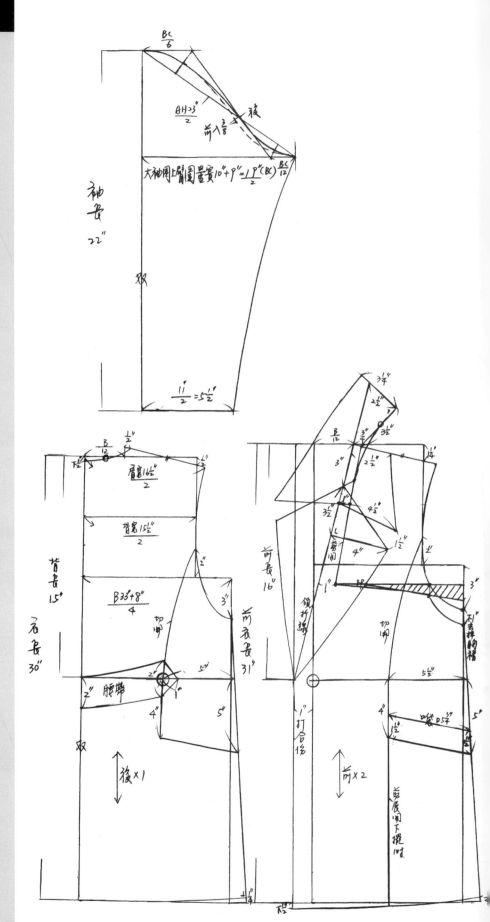

（重疊領裁片分解圖）

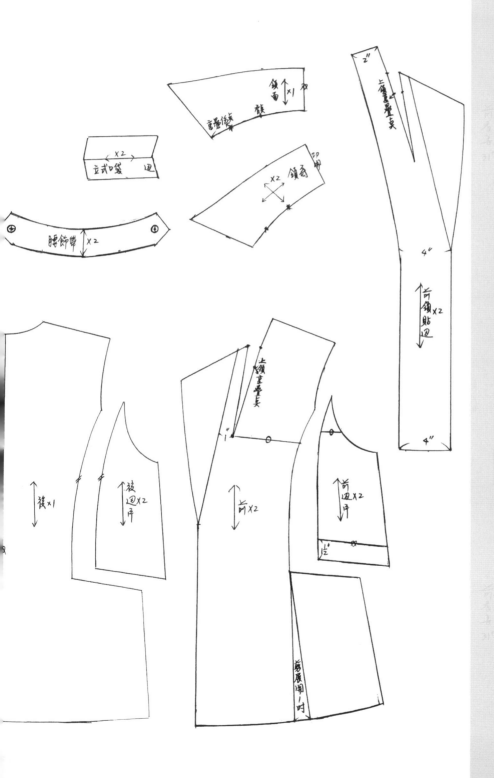

高領連肩袖
中長外套

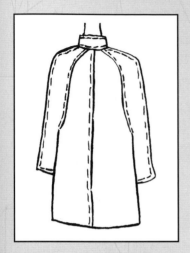

假設尺寸

肩寬16 1/2"
背長15"
前長16''
背寬15 1/2"
胸寬14 1/2"
胸圍33"(B)
乳上長9 1/2"(BP)
乳間7"(BP寬)
臀圍35'"(H)
袖長22"(L)
袖口11"
上臂圍10"+9"=19"(BC)
領圍13 1/2"
衣長30"

重點說明

(1)高立領冬天外套裡面穿毛線領口畫較大領圍加打合份直上2"弧度較彎上領口和下領口差2"。

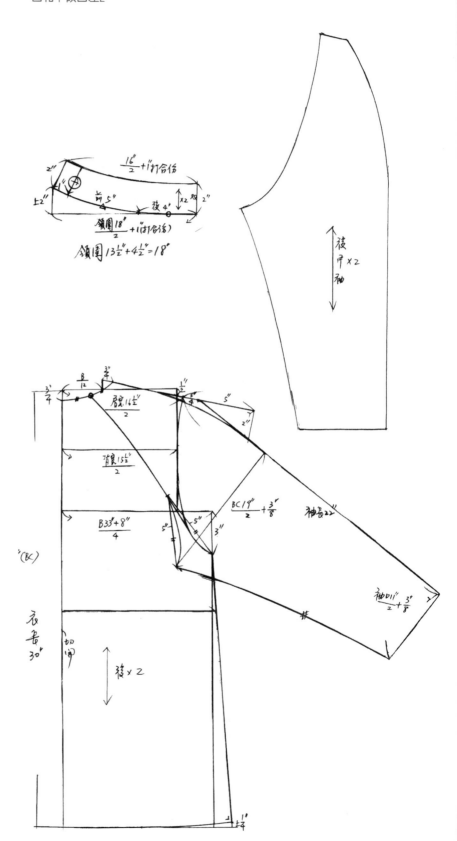

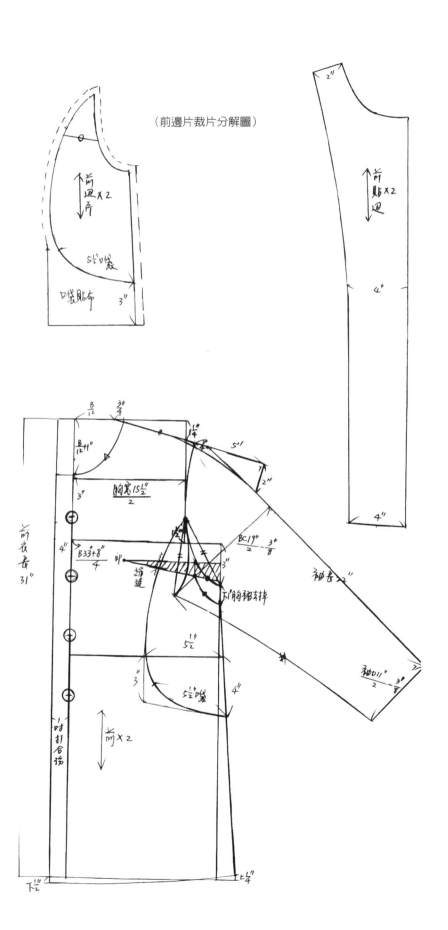

（前邊片裁片分解圖）

前迴X2

5½"口袋

口袋貼布　3"

前貼迴X2

高領連肩袖
中長外套

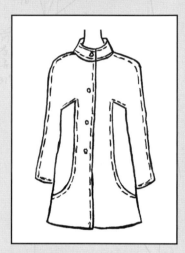

假設尺寸

肩寬16 1/2"
背長15"
前長16''
背寬15 1/2"
胸寬15 1/2"
胸圍33"（B）
乳上長9 1/2"（BP）
乳間7"（BP寬）
臀圍35'"（H）
袖長22"（L）
袖口11"
上臂圍10"+9"=19"（BC）
衣長31"

胸寬15½"/2

B/12

¾"

B/12+1"

3"

5"

2"

B33+8"/4

縮縫

BP

下胸褶轉掉

BC19"/2 − 3/8"

袖長22"

前衣長31"

4"

5½"

3"

5½"口袋

4"

袖D11"/2 − 3/8"

前X2

吋打合扬

下½"　上¼"

高領打褶連肩袖
中長外套

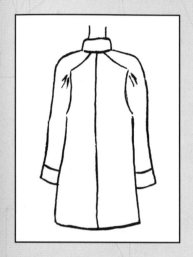

假設尺寸

肩寬16 1/2"
背長15"
前長16''
背寬15 1/2"
胸寬15 1/2"
胸圍33"(B)
乳上長9 1/2"(BP)
乳間7"(BP寬)
臀圍35'.'"(H)
袖長22"
袖口11"
上臂圍10"+9"=19"(BC)
衣長30"

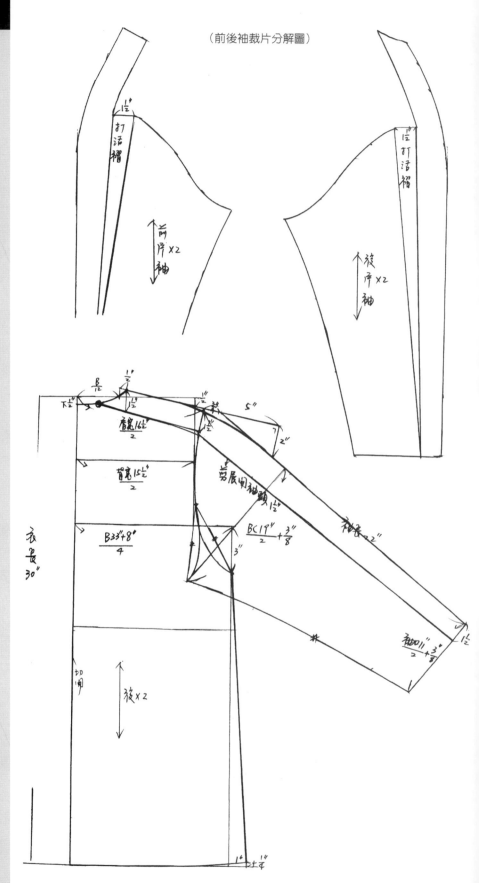

（前後袖裁片分解圖）

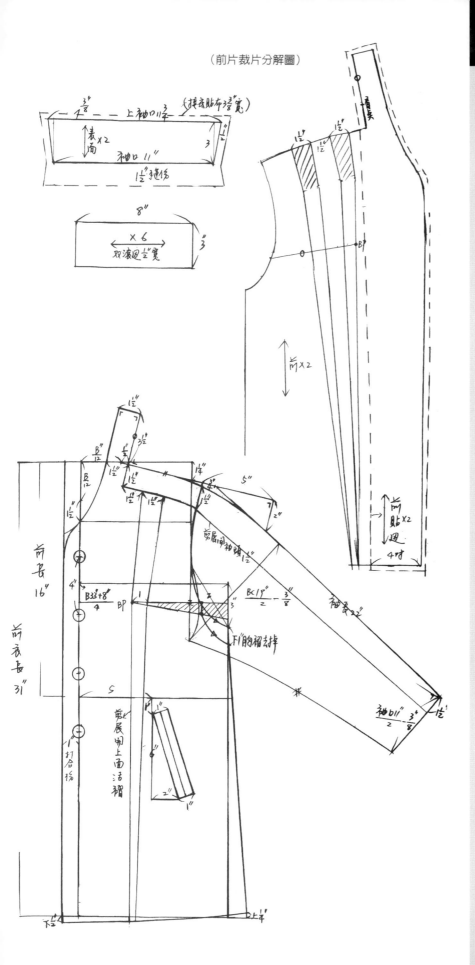

（前片裁片分解圖）

高領打褶連肩袖
中長外套

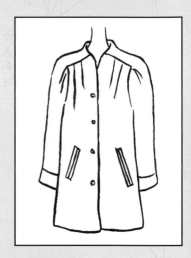

假設尺寸

肩寬16 1/2"
背長15"
前長16''
背寬15 1/2"
胸寬15 1/2"
胸圍33"（B）
乳上長9 1/2"（BP）
乳間7"（BP寬）
臀圍35'"（H）
袖長22"
袖口11"
上臂圍10"+9"=19"（BC）
衣長31"

落肩帽子外套

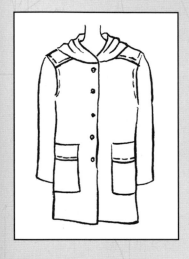

假設尺寸

肩寬16"
背長15"
前長16''
背寬15"
胸寬14 1/2"
胸圍33"(B)
乳上長9 1/2"(BP)
乳間7"(BP寬)
臀圍35'"(H)
袖長22"
袖口11"
袖圈21'((AH)
上臂圍10"+8"=18"(BC)
衣長30"

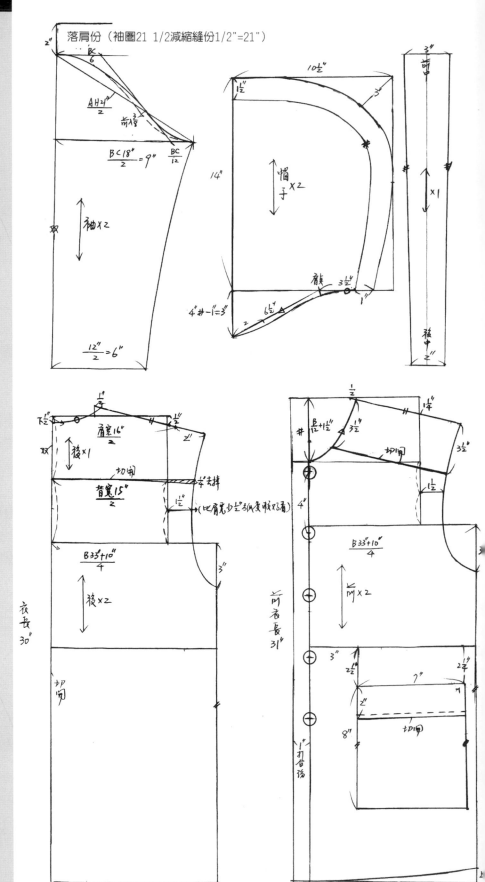

披領中長大衣

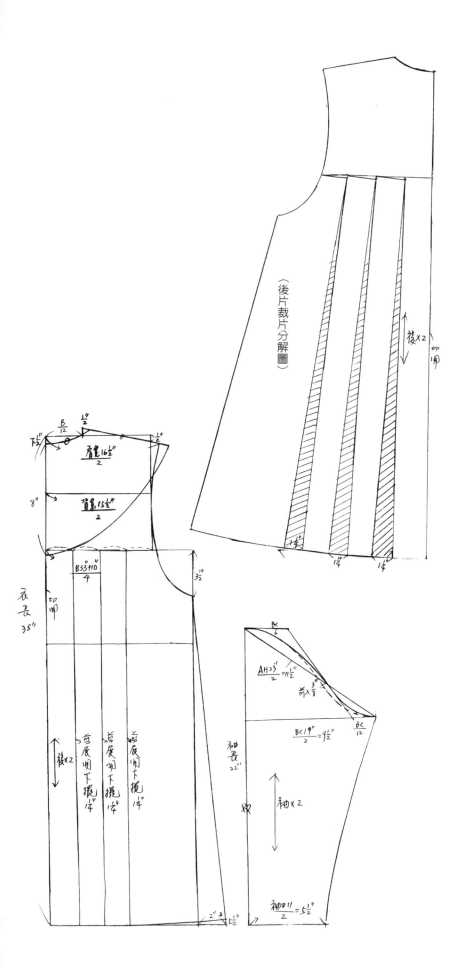

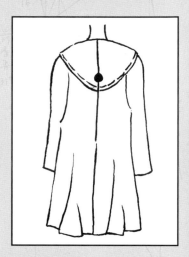

(後片裁片分解圖)

後×2

後×2

前入

袖×2

雙

假設尺寸

肩寬16 1/2"
背長15"
前長16''
背寬15 1/2"
胸寬15"
胸圍33"(B)
乳上長9 1/2"(BP)
乳間7"(BP寬)
臀圍35''(H)
袖長22"
袖口11"
袖圈21''((AH)
上臂圍10"+9"=19"(BC)
衣長35"

披領中長大衣

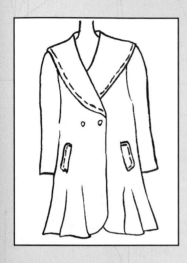

假設尺寸

肩寬16 1/2"
背長15"
前長16''
背寬15 1/2"
胸寬15"
胸圍33"(B)
乳上長9 1/2"(BP)
乳間7"(BP寬)
臀圍35'"(H)
袖長22"
袖口11"
袖圈23"((AH)
上臂圍10"+9"=19"(BC)
衣長36"

重點說明

（1）前肩和後肩在外領圍重疊1吋使外領圍比身片短才不會看到領接線領高1/4"，也可重疊2吋外領圍較短領高1/2"。

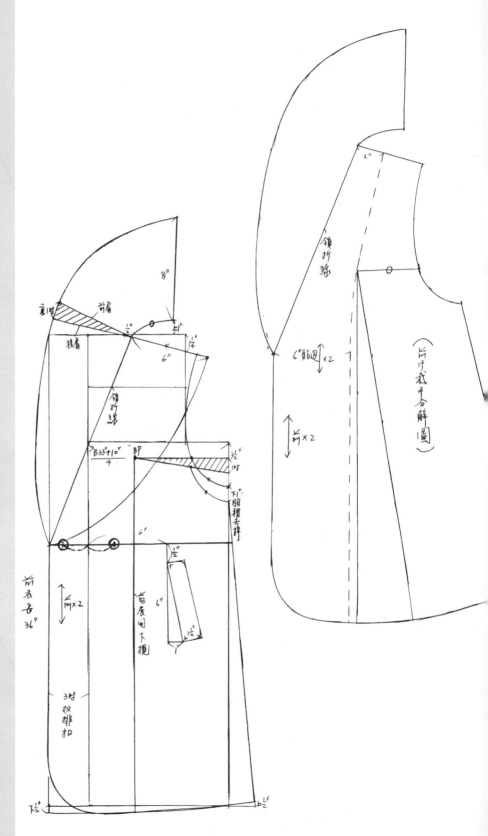

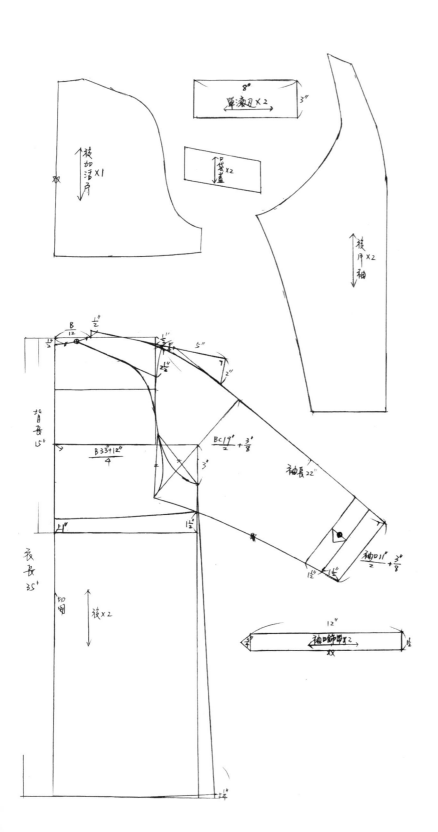

連肩袖中長大衣

假設尺寸

肩寬16 1/2"
背長15"
前長16''
背寬15 1/2"
胸寬15 1/2"
胸圍33"(B)
乳上長9 1/2"(BP)
乳間7"(BP寬)
臀圍35'"(H)
袖長22"
袖口11"
上臂圍10"+9"=19"(BC)
衣長35"

連肩袖中長大衣

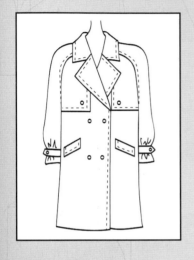

假設尺寸

肩寬16 1/2"
前長16"
背長15"
背寬15 1/2"
胸寬15 1/2"
胸圍33"（B）
乳上長9 1/2"（BP）
乳間7"（BP寬）
臀圍35'"（H）
袖長22"
袖口11"
上臂圍10"+9"=19"（BC）
衣長36"

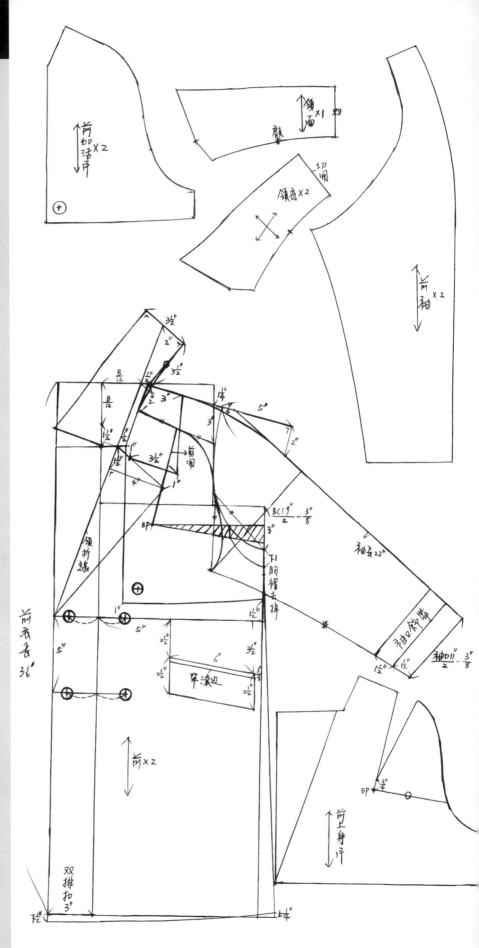

圓型公示線大衣

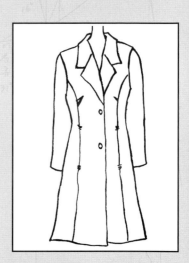

假設尺寸

肩寬16 1/2"
背長15"
前長16"
背寬15 1/2"
胸寬15"
胸圍33"（B）
乳上長9 1/2"（BP）
乳間7"（BP寬）
袖長22"
袖口11"
腰圍25"（W）
臀圍35 ' "（H）
袖圈20 1/2"（AH）
上臂圍10"+5"=15"（BC）
衣長40"

後片標示：
$\frac{B}{12}$
$\frac{1\frac{1}{4}"}{2}$
$\frac{肩寬16\frac{1}{2}"}{2}$
$\frac{背寬15\frac{1}{2}"}{2}$ AH10 1/2"
$\frac{B33"+8"}{4}$
後×2
後迴序×2
5 1/2"
$\frac{H35"+6"}{4}$
後衣長41"
1 1/2"
1 1/2"

前片標示：
$3\frac{1}{4}$
$\frac{1\frac{1}{2}"}{2}$
$\frac{B}{12}$
$3\frac{1}{2}$
$3\frac{1}{2}$
$2\frac{1}{2}$ 1 1/4"
$2\frac{1}{2}"$
4"
AH10"
$\frac{B33"+8"}{4}$
2"
2"
前×2
前迴序×2
5"
6" 口袋
$\frac{H35"+6"}{4}$
5"
前衣長41"
1 1/2"
打合份
1 1/2"

（圓型公示線大衣裁片分解圖）

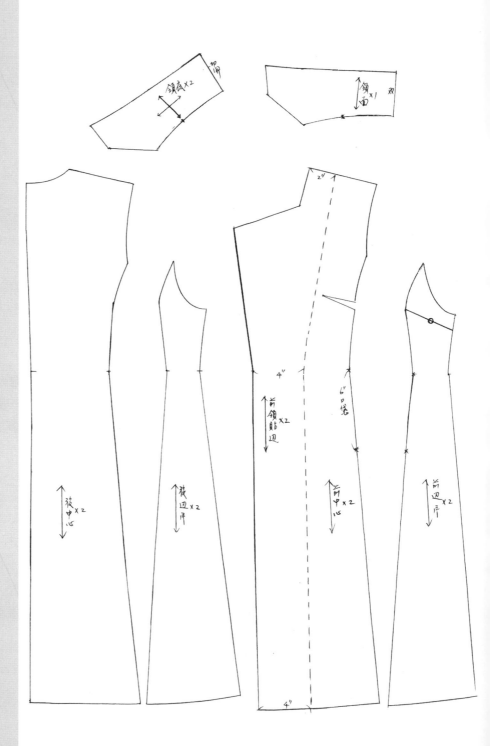

五角領連肩袖大衣

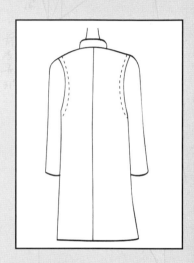

口袋布 ×4
4"
8 1/2"

肩寬16 1/2"
2

背寬15 1/2"
2

B 33"+12"
4

衣長
40"

切開

後×2

後序袖 ×2

BC17"
2 + 3"
8

袖長22"

×2

1"

袖口12"
2 + 3"
8

3 1/2"

5"
7"
2"

1/2"
8/12
1 1/2"
2 1/2"
1 1/2"

假設尺寸

肩寬16 1/2"
背長15"
前長16"
背寬15 1/2"
胸寬15 1/2"
胸圍33"(B)
乳上長9 1/2"(BP)
乳間7"(BP寬)
臀圍35 '"(H)
袖長22"
袖口12"
上臂圍10"+9"=19"(BC)
衣長40"

五角領連肩袖大衣

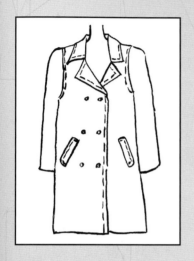

假設尺寸

肩寬16 1/2"
背長15"
前長16"
背寬15 1/2"
胸寬15 1/2"
胸圍33"(B)
乳上長9 1/2"(BP)
乳間7"(BP寬)
臀圍35 '"(H)
袖長22"
袖口12"
上臂圍10"+9"=19"(BC)
衣長41"

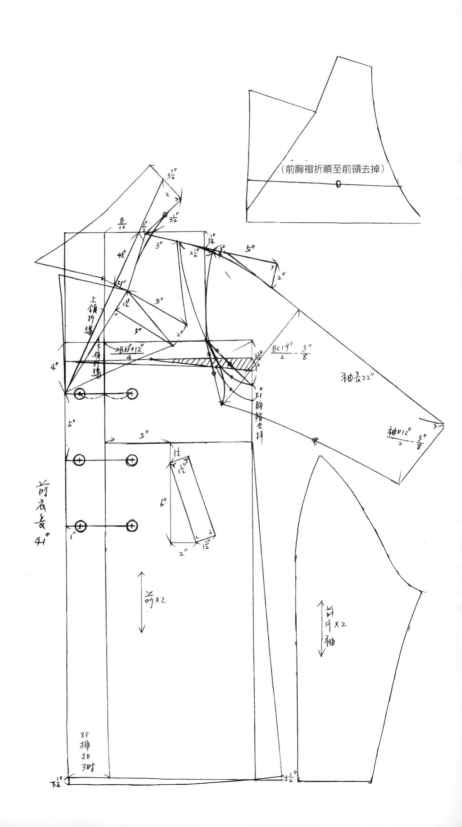

（前胸褶折順至前領去掉）

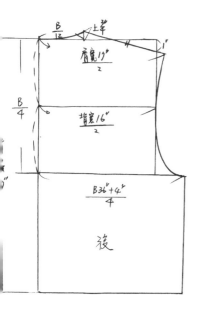

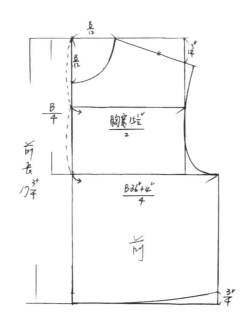

男裝基本原型

假設尺寸

肩寬17"
背長17"
前長17 3/4"
背寬16"
胸寬15 1/2"
胸圍36"(B)

重點說明

(1) 男襯衫胸圍量合身加6吋鬆份，袖圈是胸圍的一半B36"+6"/2=21"(AH)

(2) 上手臂量合身11"+6"鬆份=17"(BC)

男裝基本袖

假設尺寸

袖長10"
袖口14"
袖圈21"(AH)
上臂圍實11"+6"=17"(BC)

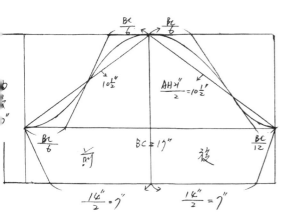

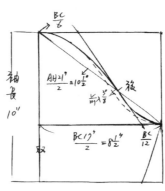

重點說明

（後片照前片旁邊弧度畫照前腰出1/2"算後腰因男褲腰較大出1/2"算後腰後中心才有斜度。）

男西裝褲

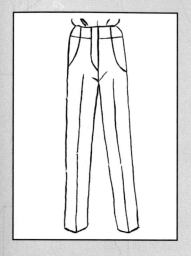

假設尺寸

褲長42"
腰圍30"（W）
臀圍36"（H）
股上10 1/2"
膝上長23"
膝\圍18"
褲口18"

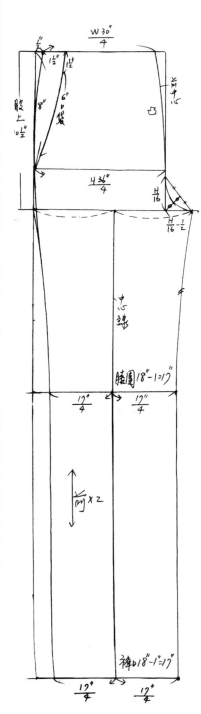

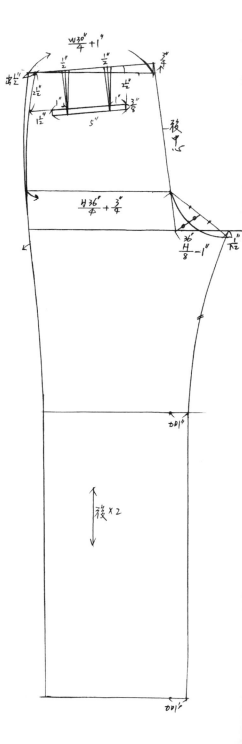

男打褶西裝褲

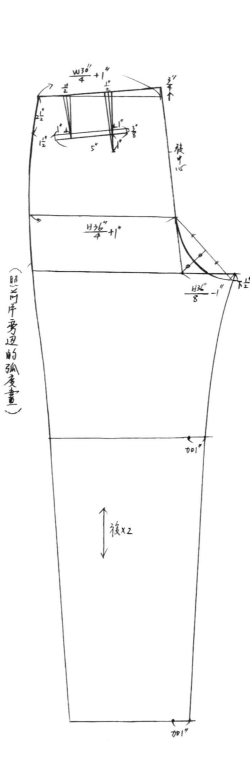

假設尺寸

褲長42"
腰圍30"(W)
臀圍35"(H)
股上10 1/2"+1"=11 1/2"
膝上長23"
膝\圍20"
褲口15"

男襯衫

假設尺寸

肩寬17"
背長17"
前長17 3/4"
背寬16"
胸寬15 1/2"
胸圍36"(B)
袖長23"
袖口6 1/2"
袖圈21"(AH)
上臂圍11"+6"=17"(BC)
領口16"
衣長30"

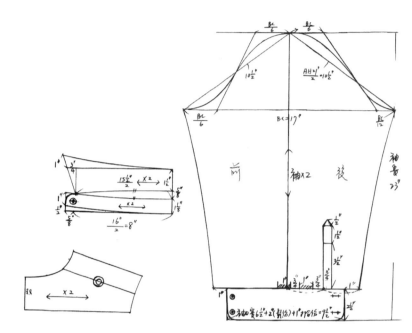

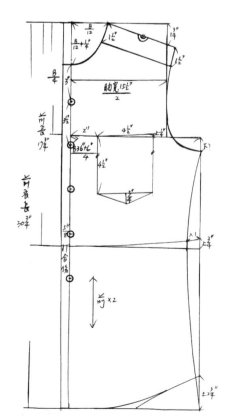

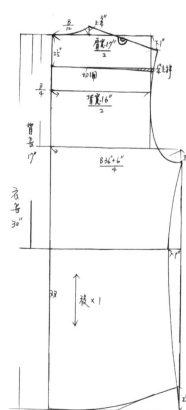

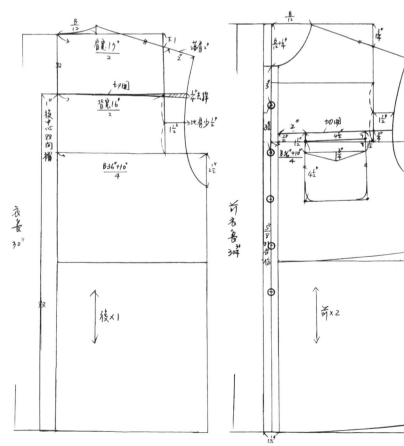

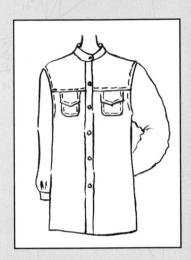

落肩男襯衫

假設尺寸

肩寬17"
背長17"
前長17 3/4"
背寬16"
胸寬15 1/2"
胸圍36"(B)
袖長23"
袖口6 1/2"
袖圈22"(AH)
上臂圍11"+8"=19"(BC)
領口16"
衣長30"

男背心

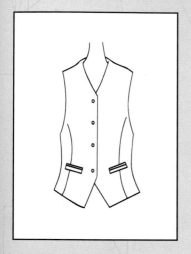

假設尺寸

肩寬17"
背長17"
前長17 3/4"
背寬16"
胸寬15 1/2"
胸圍36"(B)
衣長22"
臀圍36"(BC)

重點說明

（1）男人雖沒胸部但每個人都挺胸所以前多3/4"較少也要畫胸褶再去掉衣服穿起衣才不會往後蹺。

（前片裁片分解圖）

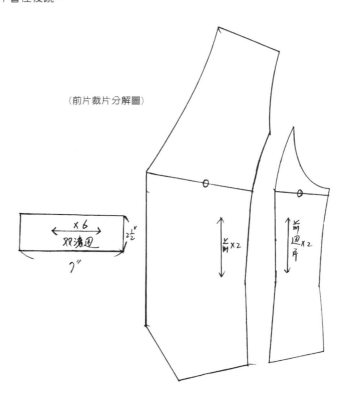

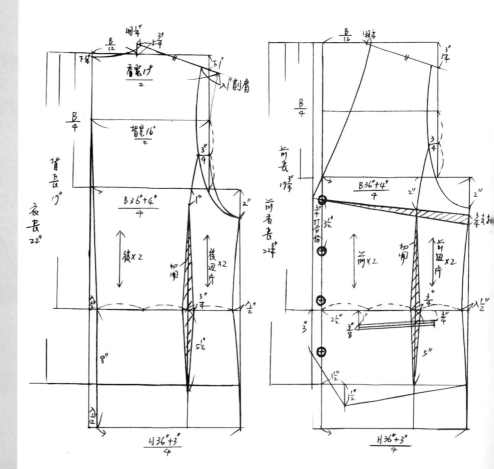

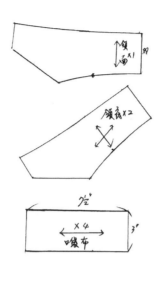

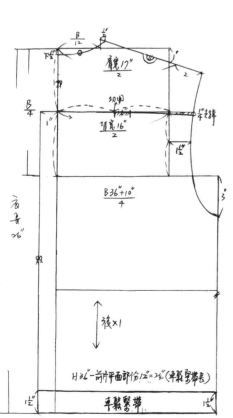

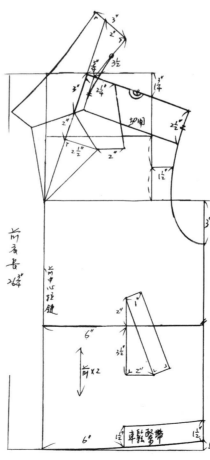

男夾克

假設尺寸

肩寬17"
背長17"
前長17 3/4"
背寬16"
胸寬15 1/2"
胸圍36"（B）
袖長23"
袖口6 1/2"
袖圈23"（AH）
上臂圍11"+9"=20"（BC）
衣長26"

男西裝

假設尺寸

肩寬18"
背長17"
前長17 3/4"
背寬16 1/2"
胸寬16"
胸圍36"（B）
袖長23"
袖口12"
袖圈22"（AH）
上臂圍11"+6"=17"（BC）
衣長30"

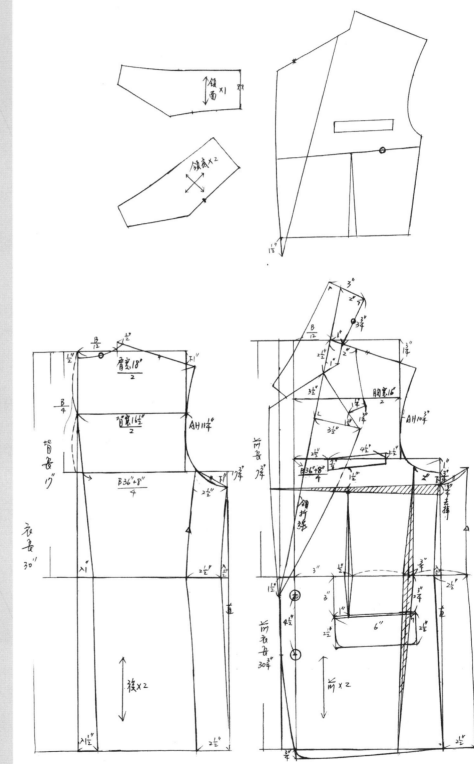

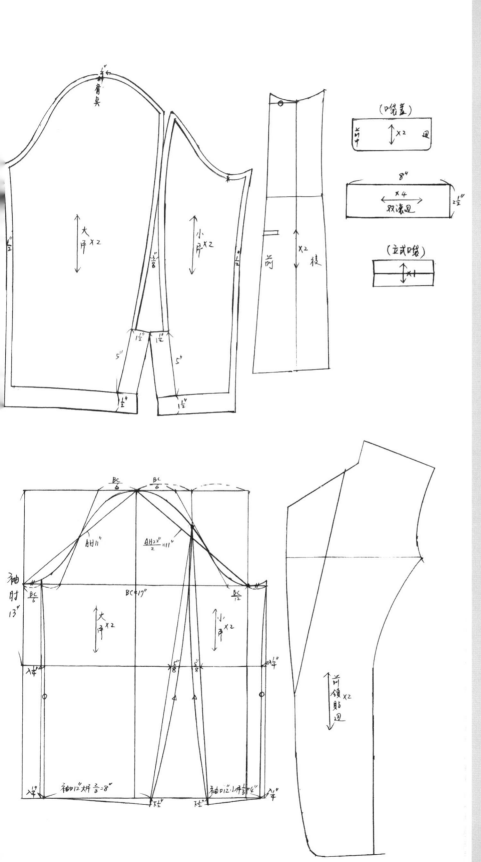

假設尺寸

袖長23"

袖口12"

袖圈22"(AH)

上臂圍17"(BC)

袖肘13"

雁子領男西裝

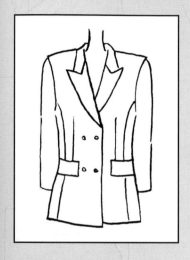

假設尺寸

肩寬18"
背長17"
前長17 3/4"
背寬16 1/2"
胸寬16"
胸圍36"(B)
袖長23"
袖口12"
袖圈22"(AH)
上臂圍11"+6"=17"(BC)
衣長30"

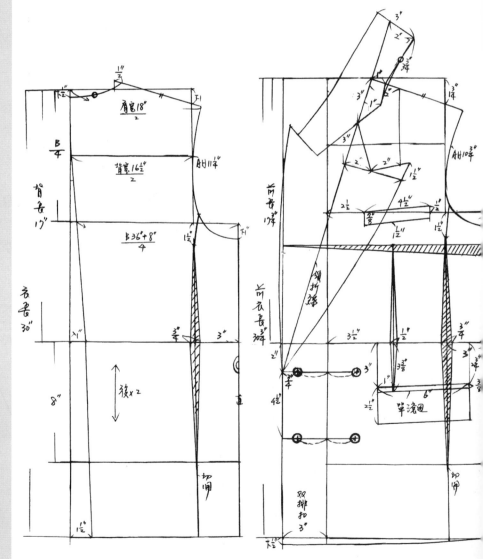

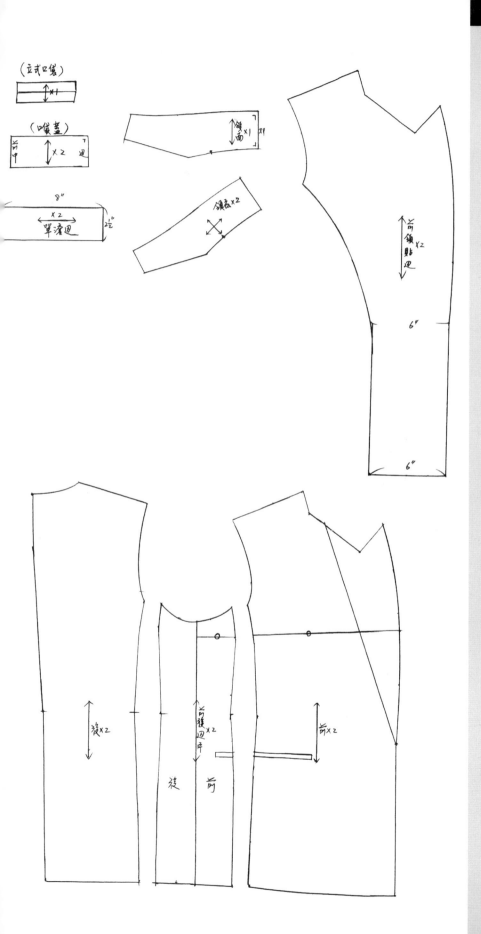

立領國民領雙用
中長外套

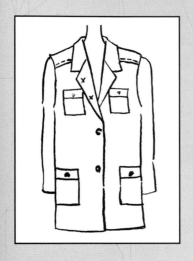

假設尺寸

肩寬18"
背長17"
前長17 3/4"
背寬16 1/2"
胸寬16"
胸圍36"(B)
袖長23"
袖口12"
袖圈24"(AH)
上臂圍11"+9"=20"(BC)
衣長30"

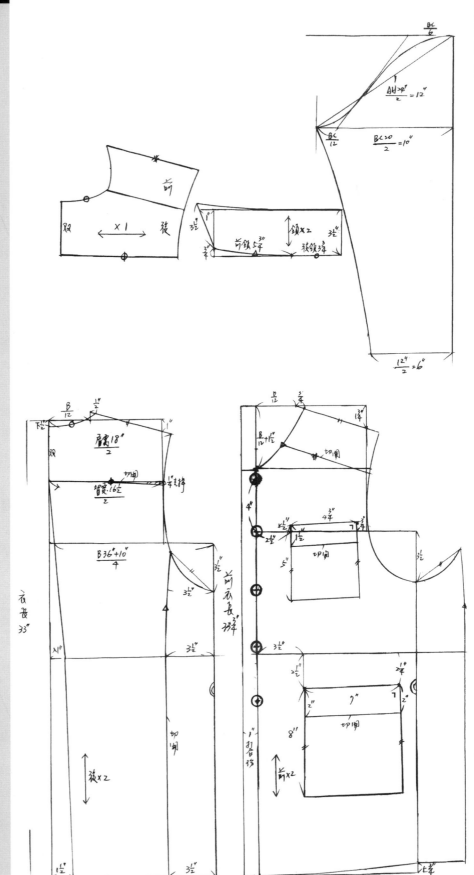

連肩袖大衣

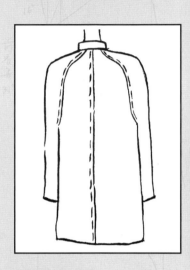

假設尺寸

肩寬18"
背長17"
前長17 3/4"
背寬16 1/2"
胸寬16"
胸圍36"(B)
袖長23"
袖口12"
上臂圍11"+9"=20"(BC)
衣長30"

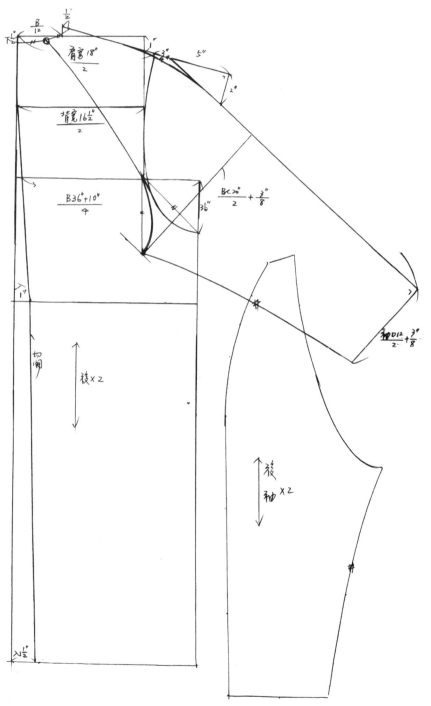

連肩袖男大衣

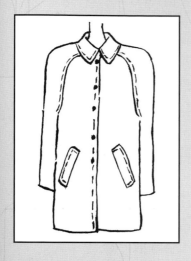

假設尺寸

肩寬18"

背長17"

前長17 3/4"

背寬16 1/2"

胸寬16 1/2"

胸圍36"(B)

袖長23"

袖口12"

上臂圍11"+9"=20"(BC)

衣長40 3/4"

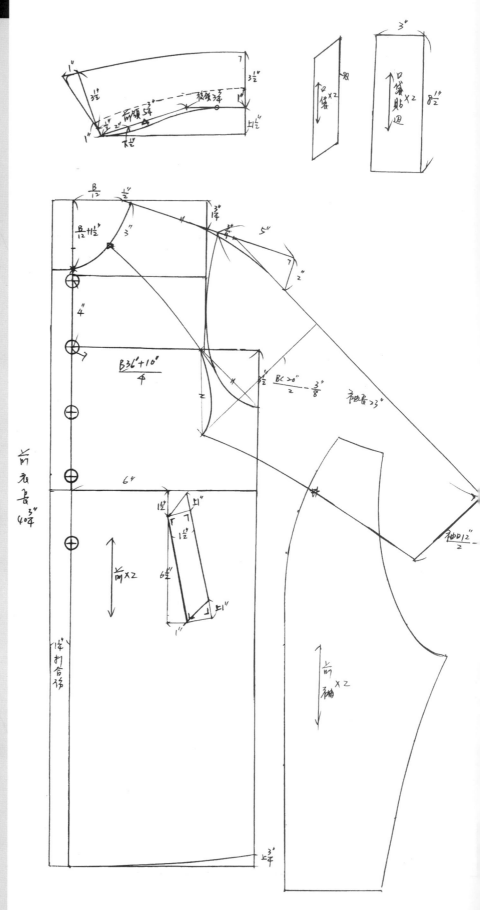

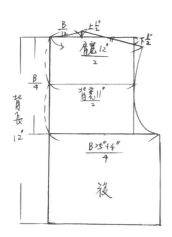

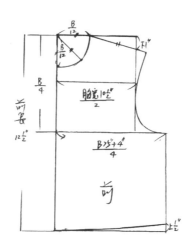

男女童裝
基本原型圖

假設尺寸

肩寬12"
背長12"
前長12 1/2"
背寬11"
胸寬10 1/2"
胸圍25"(B)

重點說明

(1)胸圍一半就是無袖袖圈後肩比前肩多1/2"袖圈有前後所以除4

B25"/4=6 1/4"前片減1/4"=6" 後片加 1/4"=6 1/2"

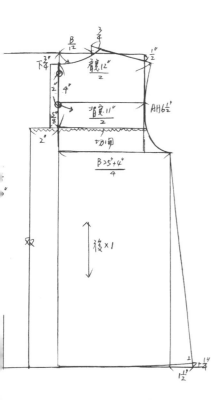

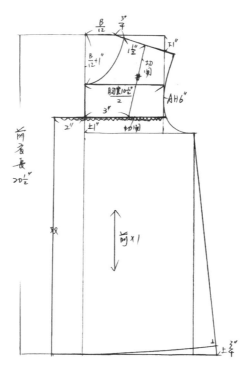

無袖娃娃裝

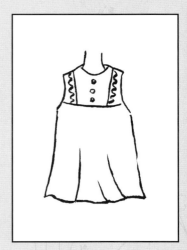

假設尺寸

肩寬12"
背長12"
前長12 1/2"
背寬11"
胸寬10 1/2"
胸圍25"(B)
袖圍12 1/2"(AH)
衣長20"

切中腰有袖洋裝

假設尺寸

肩寬12"

背長12"

前長12 1/2"

背寬11"

胸寬10 1/2"

胸圍25"(B)

腰圍20"(W)

袖長6"

袖圍15"(AH)

上臂圍7"+5"=12"(BC)

衣長22"

重點說明

(1)袖圈是胸圍加鬆份的一半B25"+5"/2=15"(AH)

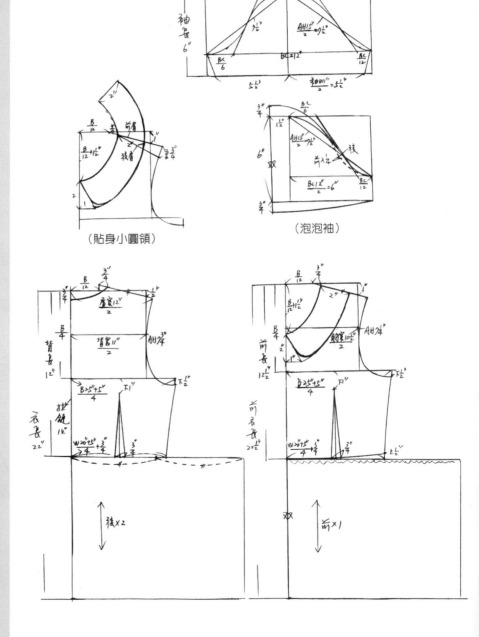

(基本原型袖)

(貼身小圓領)

(泡泡袖)

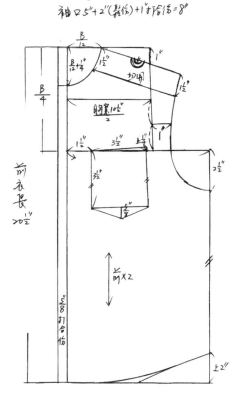

男女童襯衫

袖圍16½"-½"(3縮捏份)=16"(AH)

$\dfrac{AH16"}{2}=8"$

$\dfrac{BC\ 14"}{2}=7"$

$\dfrac{BC}{12}$

1½"潛肩份

袖x2

袖長18"-1½"=16½"

（量頸子量合身10 1/2"+1 1/2鬆份=12"）

前
後
x2

袖x2

2½"

1½"

1½"

$\dfrac{8"}{2}=4"$

袖口5"+2"(鬆份)+1寸疊份=8"

$\dfrac{B}{12}$
上½"
潛肩份½"
肩寬12"/2
背寬11"/2
2½"
B/4
切開
1"
$\dfrac{B\ 25"+10"}{4}$
2½"
衣長20"
後x1
雙
1½"

$\dfrac{B}{12}$
$\dfrac{B}{12}+1"$
上½"
切開
1½"
B/4
胸寬10½"/2
1½"
3½"
上½"
3½"
$\dfrac{1}{2}$
前長
衣長20½"
⅝打合份
前x2
2½"
上2"

假設尺寸

肩寬12"
背長12"
前長12 1/2"
背寬11"
胸寬10 1/2"
胸圍25"(B)
袖長18"
袖口5"
袖圍16"(AH)
上臂圍7"+7"=14"(BC)
衣長20"
領圍10 1/2"

男女童長褲

假設尺寸

褲長28"
腰圍20"（W）
臀圍25"（H）
股上7"
膝上長15"
膝圍17"
褲口12"

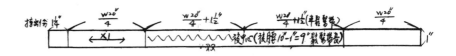

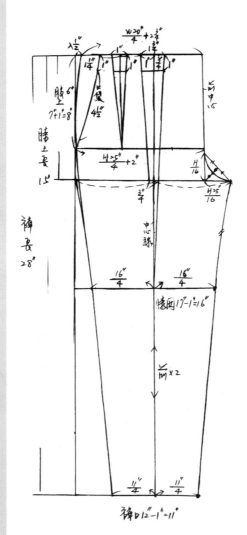

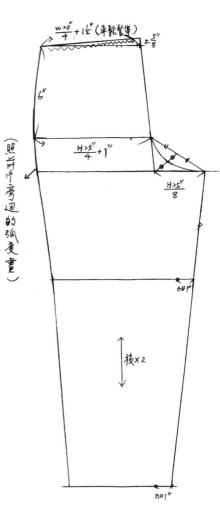

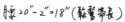

腰20"-2"=18"(鬆軍帶長)

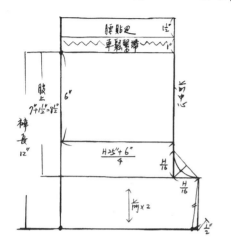

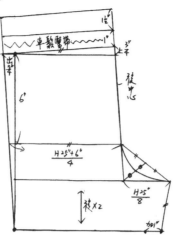

男女童鬆緊帶短褲

假設尺寸

褲長12"
腰圍20"(W)
臀圍25"(H)
股上7"

男女童背心

假設尺寸

肩寬12"
背長12"
前長12 1/2"
背寬11"
胸寬10 1/2"
胸圍25"(B)
腰圍20"(W)
臀圍25"(H)
衣長15"(L)

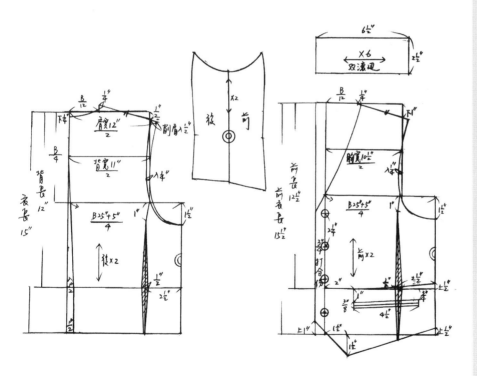

男女童連肩袖夾克

假設尺寸

肩寬12"
背長12"
前長12 1/2"
背寬11"
胸寬11"
胸圍25"(B)
袖長18"
袖口5"
上臂圍7"+9"=16"(BC)
臀圍25"(H)

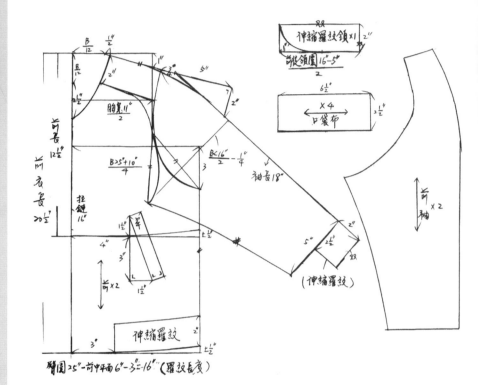

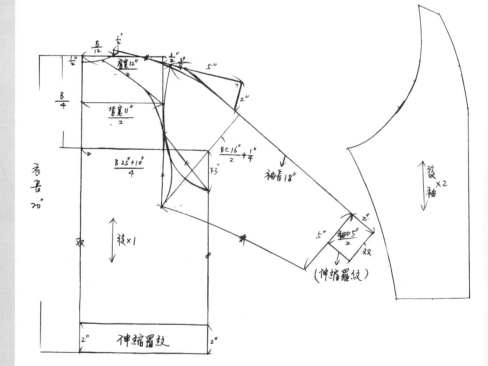

重點說明

(1)袖圈是胸圍加鬆份的一半B25"+8"/2=16 1/2（AH）袖圈有前後因後肩比前肩多1/2"所以16 1/2"=8 1/4"

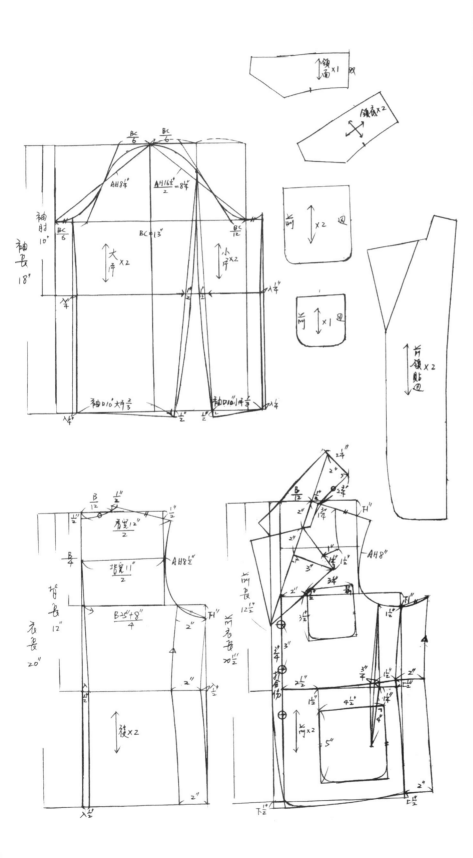

男女童連西裝

假設尺寸

肩寬12"
背長12"
前長12 1/2"
背寬11"
胸寬10 1/2"
胸圍25"（B）
腰圍20"（W）
臀圍25"（H）
袖長18"
袖口10"
上臂圍7"+6"=13"（BC）
袖圈16 1/2"（H）
衣長20

男女童雙排雁子領西裝

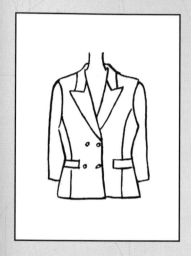

假設尺寸

肩寬12"
背長12"
前長12 1/2"
背寬11"
胸寬10 1/2"
胸圍25"(B)
腰圍20"(W)
臀圍25"(H)
袖長18"
袖口10"
袖圍16 1/2"(AH)
上臂圍7"+6"=13"(BC)
衣長20"

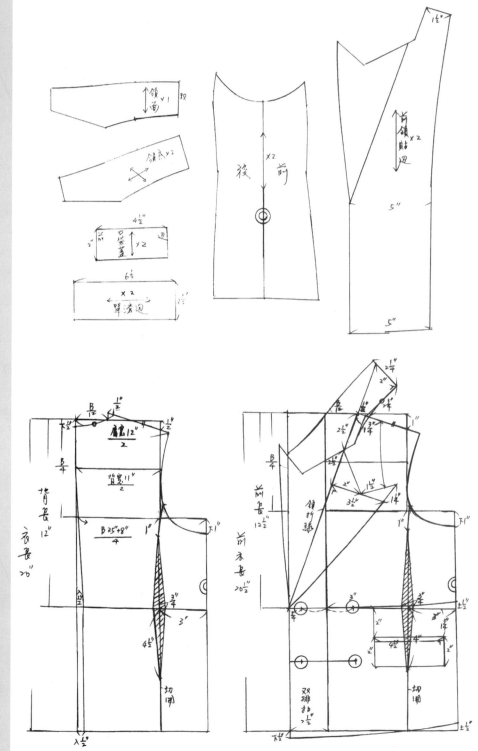

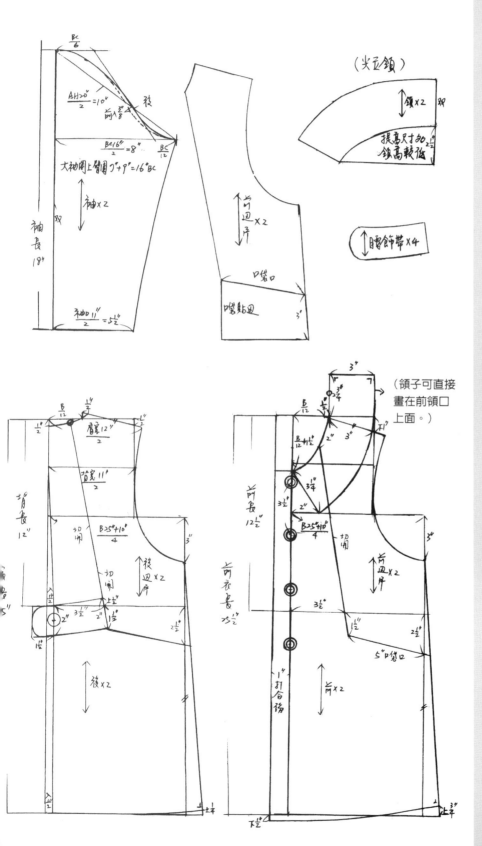

(尖立領)

(領子可直接
畫在前領口
上面。)

男女童中長大衣

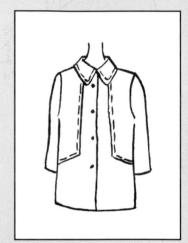

假設尺寸

肩寬12"
背長12"
前長12 1/2"
背寬11"
胸寬10 1/2"
胸圍25"(B)
袖長18"
袖口11"
袖圍20"(AH)
上臂圍7"+9"=16"(BC)
衣長25"

157

新形象出版圖書目錄

郵撥：0510716-5　陳偉賢　　TEL：9207133・9278466　　FAX：9290713　　地址：北縣中和市中和路322號8F之1

一、美術設計

代碼	書名	編著者	定價
1-01	新插畫百科(上)	新形象	400
1-02	新插畫百科(下)	新形象	400
1-03	平面海報設計專集	新形象	400
1-05	藝術・股計的平面構成	新形象	380
1-06	世界名家插畫專集	新形象	600
1-07	包裝結構設計		400
1-08	現代商品包裝設計	鄧成連	400
1-09	世界名家兒童插畫專集	新形象	650
1-10	商業美術設計(平面應用篇)	陳孝銘	450
1-11	廣告視覺媒體設計	謝蘭芬	400
1-15	應用美術・設計	新形象	400
1-16	插畫藝術設計	新形象	400
1-18	基礎造形	陳寬祐	400
1-19	產品與工業設計(1)	吳志誠	600
1-20	產品與工業設計(2)	吳志誠	600
1-21	商業電腦繪圖設計	吳志誠	500
1-22	商標造形創作	新形象	350
1-23	插圖彙編(事物篇)	新形象	380
1-24	插圖彙編(交通工具篇)	新形象	380
1-25	插圖彙編(人物篇)	新形象	380

二、POP廣告設計

代碼	書名	編著者	定價
2-01	精緻手繪POP廣告1	簡仁吉等	400
2-02	精緻手繪POP2	簡仁吉	400
2-03	精緻手繪POP字體3	簡仁吉	400
2-04	精緻手繪POP海報4	簡仁吉	400
2-05	精緻手繪POP展示5	簡仁吉	400
2-06	清緻手繪POP應用6	簡仁吉	400
2-07	精緻手繪POP變體字7	簡志哲等	400
2-08	精緻創意POP字禮8	張麗琦等	400
2-09	精緻創意POP插圖9	吳銘書等	400
2-10	精緻手繪POP畫典10	葉辰智等	400
2-11	精緻手繪POP個性字11	張麗琦等	400
2-12	精緻手繪P()P校園篇12	林東海等	400
2-16	手繪POP的理論與實務	劉中興等	400

三、圖學、美術史

代碼	書名	編著者	定價
4-01	綜合圖學	王鍊登	250
4-02	製圖與議圖	李寬和	280
4-03	簡新透視圖學	廖有燦	300
4-04	基本透視實務技法	山城義彥	300
4-05	世界名家透視圖全集	新形象	600
4-06	西洋美術史(彩色版)	新形象	300
4-07	名家的藝術思想	新形象	400

四、色彩配色

代碼	書名	編著者	定價
5-01	色彩計劃	賴一輝	350
5-02	色彩與配色(附原版色票)	新形象	750
5-03	色彩與配色(彩色普級版)	新形象	300

五、室內設計

代碼	書名	編著者	定價
3-01	室內設計用語彙編	周重彥	200
3-02	商店設計	郭敏俊	480
3-03	名家室內設計作品專集	新形象	600
3-04	室內設計製圖實務與圖例(精)	彭維冠	650
3-05	室內設計製圖	宋玉真	400
3-06	室內設計基本製圖	陳德貴	350
3-07	美國最新室內透視圖表現法1	羅啟敏	500
3-13	精緻室內設計	新形象	800
3-14	室內設計製圖實務(平)	彭維冠	450
3-15	商店透視麥克筆技注	小掠勇記夫	500
3-16	室內外空間透視表現法	許正孝	480
3-17	現代室內設計全集	新形象	400
3-18	室內設計十西己色手冊	新形象	350
3-19	商店與賢廳室內透視	新形象	600
3-20	櫥窗設計與空間處理	新形象	1200
3-21	休閒俱樂部・酒吧與舞台設計	新形象	1200
3-22	室內空間設計	新形象	500
3-23	櫥窗設計與空間處理(平)	新形象	450
3-24	博物館＆休閒公園展示設計	新形象	800
3-25	個性化室內設計精華	新形象	500
3-26	室內設計＆空間運用	新形象	1000
3-27	萬國博覽會＆展示會	新形象	1200
3-28	中西傢俱的淵源和探討	謝蘭芬	300

六、SP行銷・企業識別設計

代碼	書名	編著者	定價
6-01	企業識別設計	東海・麗琦	450
6-02	商業名片設計(一)	林東海等	450
6-03	商業名片設言(二)	張麗琦等	450
6-04	名家創意系列①識別設計	新形象	1200

七、造園景觀

代碼	書名	編著者	定價
7-01	造園景觀設計	新形象	1200
7-02	現代都市街道景觀設計	新形象	1200
7-03	都市水景設計之要素與概念	新形象	1200
7-04	都市造景設計原理及整體概念	新形象	1200
7-05	最新歐洲建築設計	石金城	1500

八、廣告設計、企劃

代碼	書名	編著者	定價
9-02	CI與展示	吳江山	400
9-04	商標與CI	新形象	400
9-05	CI視覺設計(信封名片設計)	李天來	400
9-06	CI視覺設計(DM 廣告型錄)(1)	李天來	450
9-07	CI視覺設計(包裝點線面)(1)	李天來	450
9-08	CI視覺設計(ＤＭ廣告型錄)(2)	李天來	450
9-09	CI視覺設計(企業名片吊卡廣告)	李天來	450
9-10	CI視覺設計(月曆PR設計)	李天來	450
9-11	美工設計完稿技法	新形象	450
9-12	商業廣告印刷設計	陳穎彬	450
9-13	包裝設計點線面	新形象	450
9-14	平面廣告投計與編排	新形象	450
9-15	CI戰略實務	陳木村	
9-16	被遺忘的心形象	陳木村	150
9-17	CI經營實務	陳木村	280
9-18	綜藝形象100字	陳木村	

九、繪畫技法

代碼	書名	編著者	定價
8-01	基礎石膏素描	陳嘉仁	380
8-02	石膏素描技法專集	新形象	450
8-03	繪畫思想與造型理論	朴先圭	350
8-04	魏斯水彩畫專集	新形象	650
8-05	水彩靜物圖解	林振洋	380
8-06	油彩畫技法1	新形象	450
8-07	人物靜物的畫法2	新形象	450
8-08	風景表現技法3	新形象	450
8-09	石膏素描表現技法4	新形象	450
8-10	水彩・粉彩表現技法5	新形象	450
8-11	描繪技法6	葉田園	350
8-12	粉彩表現技法7	新形象	400
8-13	繪畫表現技法8	新形象	500
8-14	色鉛筆描繪技法9	新形象	400
8-15	油畫配色精要10	新形象	400
8-16	鉛筆技法11	新形象	350
8-17	基礎油畫12	新形象	450
8-18	世界名家水彩(1)	新形象	650
8-19	世界水彩作品專集(2)	新形象	650
8-20	名家水彩作品專集(3)	新形象	650
8-21	世界名家水彩作品專集(4)	新形象	650
8-22	世界名家水彩作品專集(5)	新形象	650
8-23	壓克力畫技法	楊恩生	400
8-24	不透明水彩技法	楊恩生	400
8-25	新素描技法解說	新形象	350
8-26	畫鳥・話鳥	新形象	450
8-27	噴畫技法	新形象	550
8-28	藝用解剖學	新形象	350
8-30	彩色墨水畫技法	劉興治	400
8-31	中國畫技法	陳永浩	450
8-32	千嬌百態	新形象	450
8-33	世界名家油畫專集	新形象	650
8-34	插畫技法	劉芷芸等	450
8-35	實用繪畫範本	新形象	400
8-36	粉彩技法	新形象	400
8-37	油畫基礎畫	新形象	400

十、建築、房地產

代碼	書名	編著者	定價
10-06	美國房地產買賣投資	解時村	220
10-16	建築設計的表現	新形象	500
10-20	寫實建築表現技法	濱脇普作	400

十一、工藝

代碼	書名	編著者	定價
11-01	工藝概論	王銘顯	240
11-02	籐編工藝	龐玉華	240
11-03	皮雕技法的基礎與應用	蘇雅汾	450
11-04	皮雕藝術技法	新形象	400
11-05	工藝鑑賞	鐘義明	480
11-06	小石頭的動物世界	新形象	350
11-07	陶藝娃娃	新形象	280
11-08	木彫技法	新形象	300
11-18	DIY①－美勞篇	新形象	450
11-19	談紙神工	紀勝傑	450
11-20	DIY②－工藝篇	新形象	450
11-21	DIY③－風格篇	新形象	450
11-22	DIY④－綜合媒材篇	新形象	450
11-23	DIY⑤－札貨篇	新形象	450
11-24	DIY⑥－巧飾篇	新形象	450
11-25	織布風雲	新形象	400
11-27	鐵的代誌	新形象	400
11-31	機械主義	新形象	400

十二、幼教叢書

代碼	書名	編著者	定價
12-02	最新兒童繪畫指導	陳穎彬	400
12-03	童話圖案集	新形象	350
12-04	教室環境設計	新形象	350
12-05	教具製作與應用	新形象	350

十三、攝影

代碼	書名	編著者	定價
13-01	世界名家攝影專集(1)	新形象	650
13-02	繪之影	曾崇詠	420
13-03	世界自然花卉	新形象	400

十四、字體設計

代碼	書名	編著者	定價
14-01	阿拉伯數字設計專集	新形象	200
14-02	中國文字造形設計	新形象	250
14-03	英文字體造形設計	陳穎彬	350

十五、服裝設計

代碼	書名	編著者	定價
15-01	蕭本龍服裝畫(1)	蕭本龍	400
15-02	蕭本龍服裝畫(2)	蕭本龍	500
15-03	蕭本龍服裝畫(3)	蕭本龍	500
15-04	世界傑出服裝畫家作品展	蕭本龍	400
15-05	名家服裝畫專集1	新形象	650
15-06	名家服裝畫專集2	新形象	650
15-07	基礎服裝畫	蔣愛華	350

十六、中國美術

代碼	書名	編著者	定價
16-01	中國名畫珍藏本	楊國試	1000
16-02	沒落的行業－木刻專輯	凡 谷	400
16-03	大陸美術學院素描選	新形象	350
16-04	大陸版畫新作選	陳永浩	350
16-05	陳永浩彩墨畫集	新形象	650

十七、其他

代碼	書名		定價
X0001	印刷設計圖案(人物篇)		380
X0002	印刷設計圖案(動物篇)		380
X0003	圖案設計(花木篇)		350
X0004	佐滕邦雄(動物描繪設計)		450
X0005	精細挿畫設計		550
X0006	透明水彩表現技法		450
X0007	建築空間與景觀透視表現		500
X0008	最新噴畫技法		500
X0009	精緻手繪POP插畫(1)		300
X0010	精緻手繪POP插畫(2)		250
X0011	精細動物插畫設計		450
X0012	海報編輯設計		450
X0013	創意海報設計		450
X0014	實用海報設計		450
X0015	裝飾花邊圖案集成		380
X0016	實用聖誕圖案集成		380

服裝打版講座（修訂版）

定價：350元

出 版 者：新形象出版事業有限公司
負 責 人：陳偉賢
地　　 址：235新北市中和區中和路322號8樓之1
電　　 話：(02)2920-7133　　(02)2921-9004
Ｆ Ａ Ｘ：(02)2922-5640

編 著 者：蔡月仙
總 策 劃：陳偉賢
執行編輯：許得輝、余文斌
電腦美編：許得輝、洪麒偉
封面設計：洪麒偉

總 代 理：北星文化事業有限公司
地　　 址：234新北市永和區中正路456號B1樓
門　　 市：北星文化事業有限公司
電　　 話：(02)2922-9000
Ｆ Ａ Ｘ：(02)2922-9041
網　　 址：www.nsbooks.com.tw
郵　　 撥：50042987北星文化事業有限公司帳戶
印 刷 所：弘盛彩色印刷股份有限公司
製 版 所：鴻順印刷文化事業股份有限公司

行政院新聞局出版事業登記證／局版台業字第3928號
經濟部公司執照／76建三辛字第214743號

西元2012年5月　　第二版第二刷

國家圖書館出版品預行編目資料

服裝打版講座 ／ 蔡月仙編著.－-第一版.－-
　新北市中和區：新形象 ，2000 [民89]
　面 ；　 公分

　ISBN 957-9679-83-5(平裝)

　1. 服 裝 － 設計

999　　　　　　　　　　　　89009412